看畫

克林姆

尹琳琳　趙清青　編著

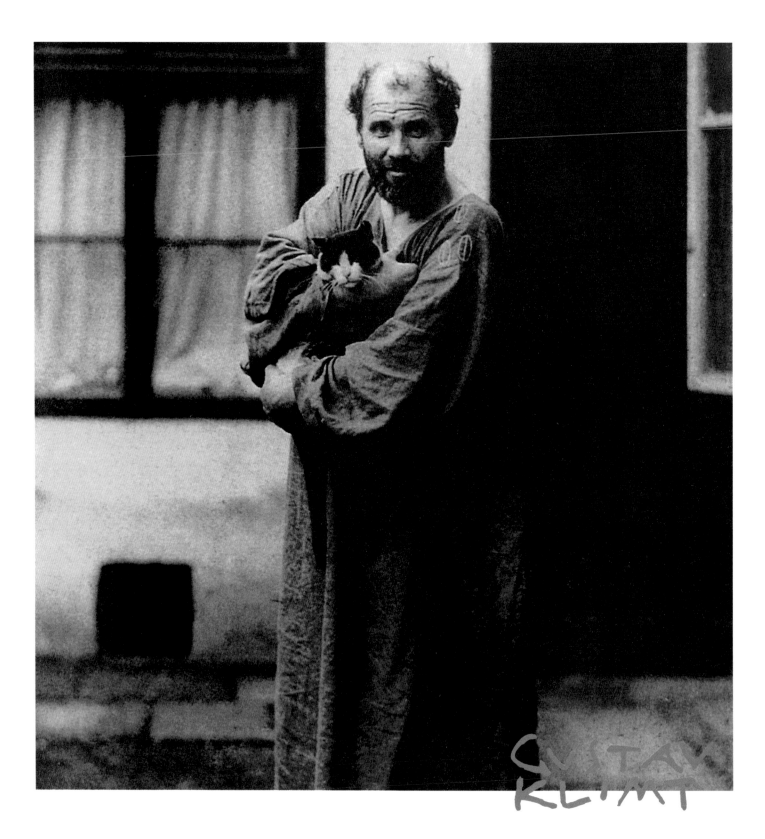

GVSTAV
KLIMT

生活中不能沒有藝術

連長說，他要出書。對於他又幹了一件這麼不靠譜的事情，我一點都不感到詫異。這是他的風格，因爲他一直就是這樣一個有趣的人。一直以來，我都很羨慕連長在藝術上的天分。在連長家中有一個小畫桌，平日裡他時常會畫幾筆。我翻看過他畫的很多有趣的畫作，也很羨慕他有這樣的一技傍身。尤其是，我還看過很多他個人手繪的 App 產品草圖，常常令我驚歎。這麼看來，大家就知道爲什麼航班管家的產品體驗做得那麼好，那麼流暢，這和連長在繪畫方面的藝術修爲是密不可分的。

我一直認爲，生活中不能沒有藝術。記得安迪·沃荷曾說過：每個人都可以是藝術家。他的這一理念，長久以來一直給我很大啟發：不單每個人都能成爲藝術家，每個產品也都理應能夠成爲一種藝術品。所有的空間，都可以是承載藝術的空間；所有時間，也應能夠幻化爲融匯藝術的時間。在我看來，anybody，anything，anywhere，anytime……Everything Is Art！這是我個人抱持的理念。

是的，生活中不能沒有藝術。每個人心中都渴望美好。而毫無疑問，藝術是可以探索、呈現、感受，從而讓這個世界更美好的。藝術並不是有錢有閒的人，投入大量的時間豪擲大把錢財才可以去擁有的。也許在很多人心中都慣性地認爲，投身藝術，這都是有錢的階層才能去樂享其成的陽春白雪般的事情。而我恰恰不這麼認爲。每個人，只要你有一顆對美的好奇心，在每日生活中探索嚮往之，那麼任何時候，都可以和藝術在一起。

而連長這套畫冊正是如此。我們在旅途中，在星星點點的碎片時間中，都可以隨手打開，去翻閱欣賞那些傳世的經典之作。讓我們從中享受到藝術的滋養，無時無刻不與藝術同在。

對了，我們別忘了，這可是一套互聯網人策劃的圖書，自然會有明顯的互聯網印跡。書裡的內容，並不是一成不變的，而是會隨著時間、地點、人物關係的變化而產生變化。它們就藏在那些小小的二維碼後面，正等待著我們去挖掘。不誇張地說，這是一本永遠讀不完的書！

我很期待這本書面世。有了它，我們的旅途就多了一份藝術氣息，每一程都與美好相伴。

易到用車創始人　周航

目錄
Contents

壹 / 金十字勳章和帝國獎金

1888 年，在維也納環城大道上，最雄心勃勃的建築——城堡劇院的大型天井壁畫一經繪製完成，就受到了公眾的一致讚譽。其明亮的色彩、優雅的布局、精緻的細節令人歎為觀止。為此，維也納政府特授予這位創作壁畫的裝飾畫家「金十字勳章」。

獲得如此榮譽的就是年僅 26 歲的古斯塔夫·克林姆，這項傑作是由他和他弟弟恩斯特以及同學馬區共同完成的。早在 1883 年，克林姆就已經完成了維也納工藝美術學校為期 7 年的專業學習，學習內容包括建築裝飾、壁畫和鑲嵌畫，期間他表現出了驚人的藝術天分。

克林姆於 1862 年出生於奧地利維也納郊區的伯加頓，是七個子女中的第二個孩子。父親從事金飾雕刻工藝，收入微薄。為了補貼家用，克林姆在校期間就能靠畫肖像畫、設計裝飾品和做建築物的裝飾畫賺錢了。1879 年，當時他還是個 17 歲的孩子，就與兄弟們合開了建築裝飾工作室。畢業後他加入了維也納建築師工會，從事壁畫裝飾的藝術創作。

當他的作品遍佈維也納各大教堂、劇院時，他又開始為《寓言和象徵》系列圖書做插圖。他以古典均衡的構圖、寫實的技巧描繪出和諧、優美的圖畫。1890 年，他創作的不透明水彩畫《舊城堡劇院的觀眾席》為他獲得了 4000 盾的帝國獎金，這代表了上流社會對他的最高認可。

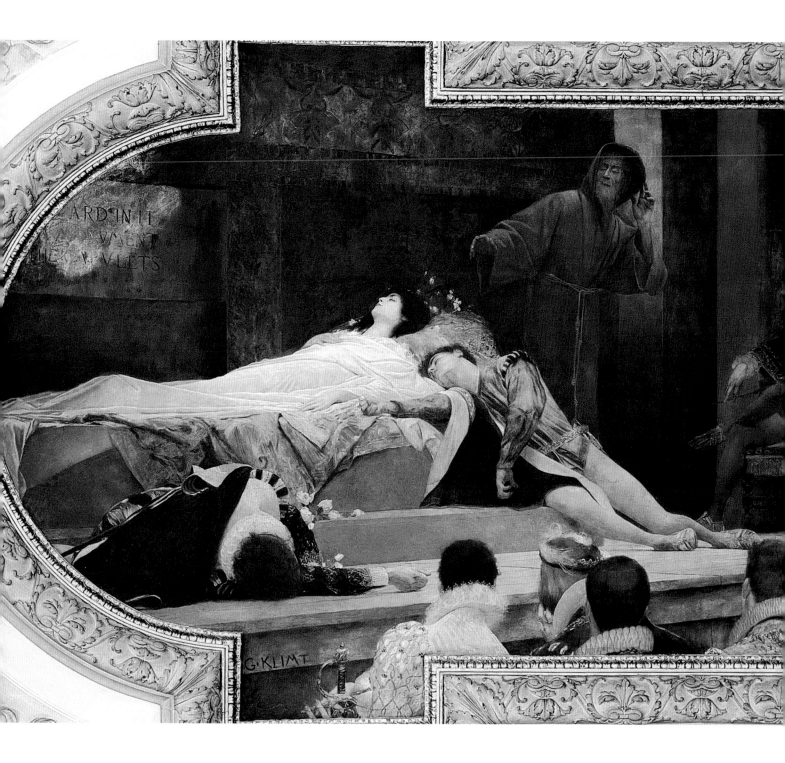

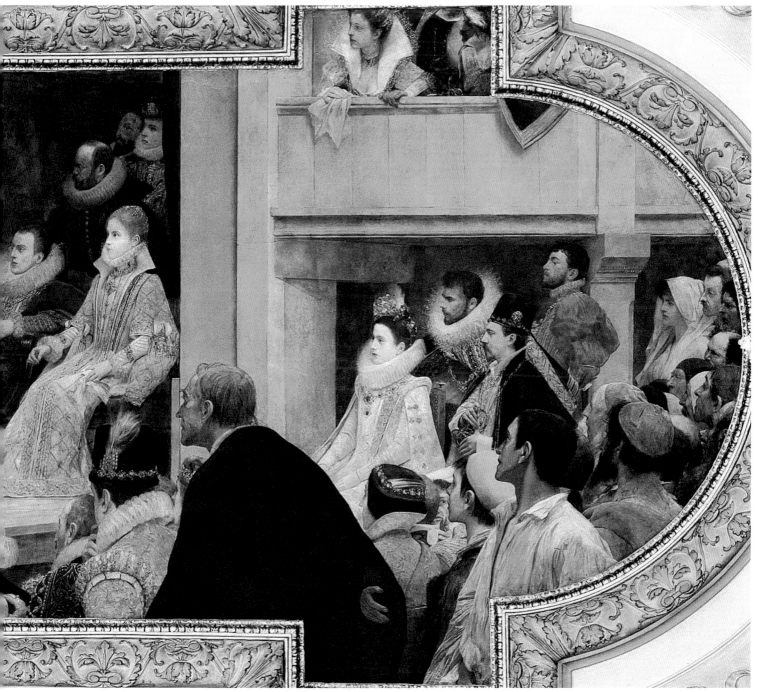

倫敦環球劇院
1886 年　280cm×400cm　維也納城堡劇院

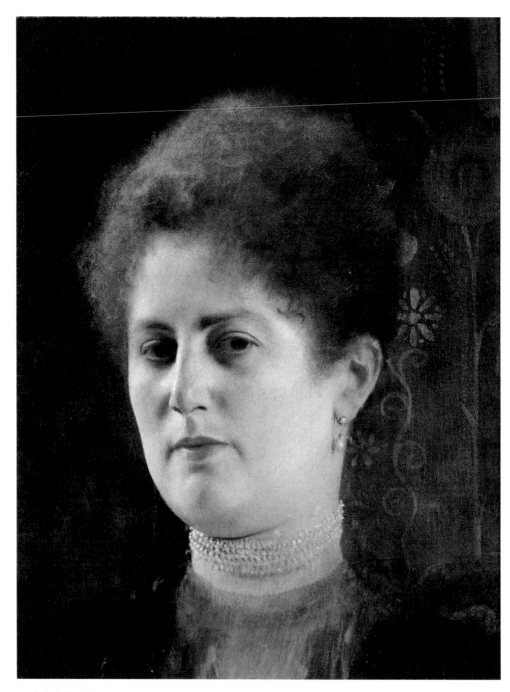

一位女士的肖像
1894 年　39cm×23cm　維也納藝術史博物館

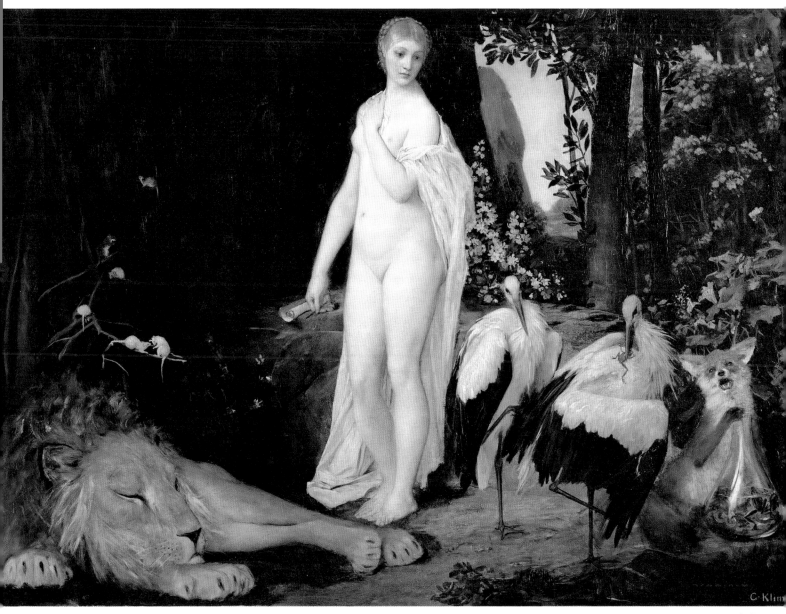

寓言

1883 年　85cm×117cm　維也納博物館

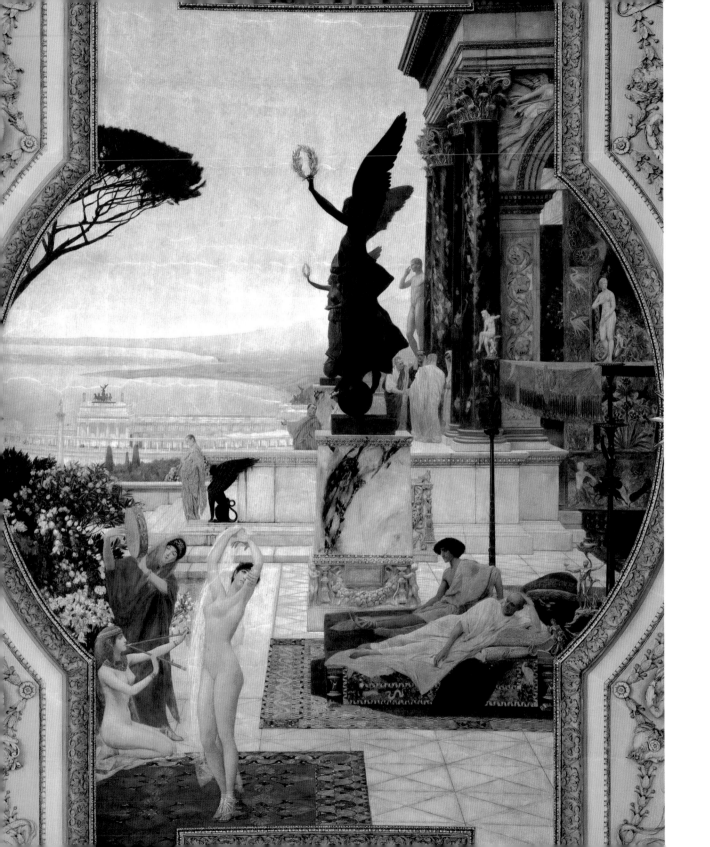

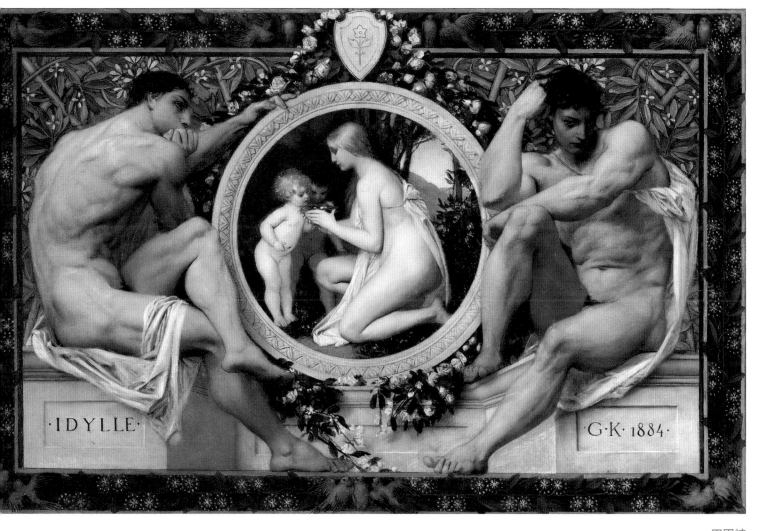

1862-1897

田園詩
1884 年　49.5cm×73.5cm　維也納博物館

陶爾米納劇院
1886—1888 年　750cm×400cm
德勒斯登國家藝術收藏館 歷代大師畫廊

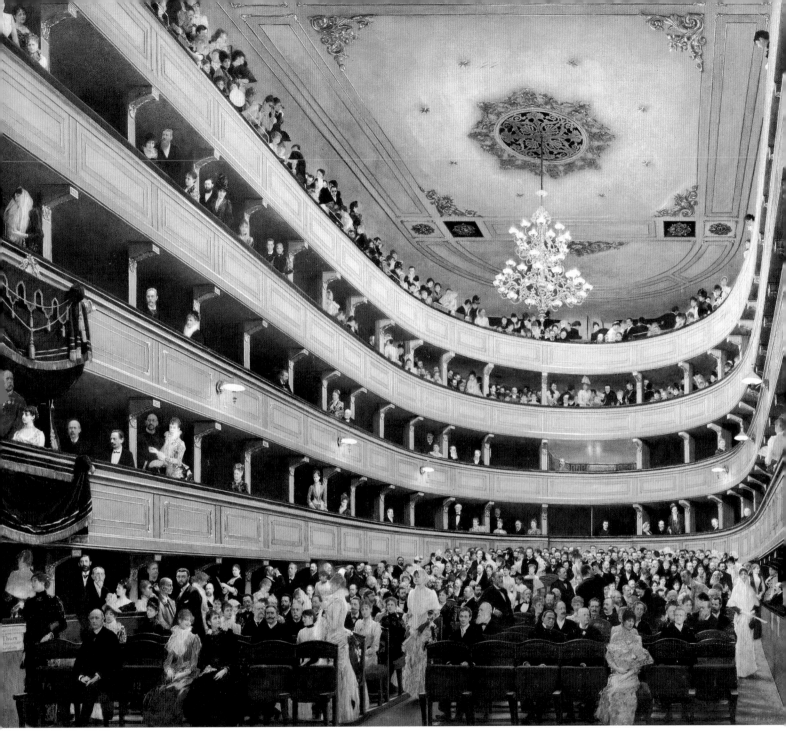

舊城堡劇院的觀眾席
1888年　82cm×92cm　維也納博物館

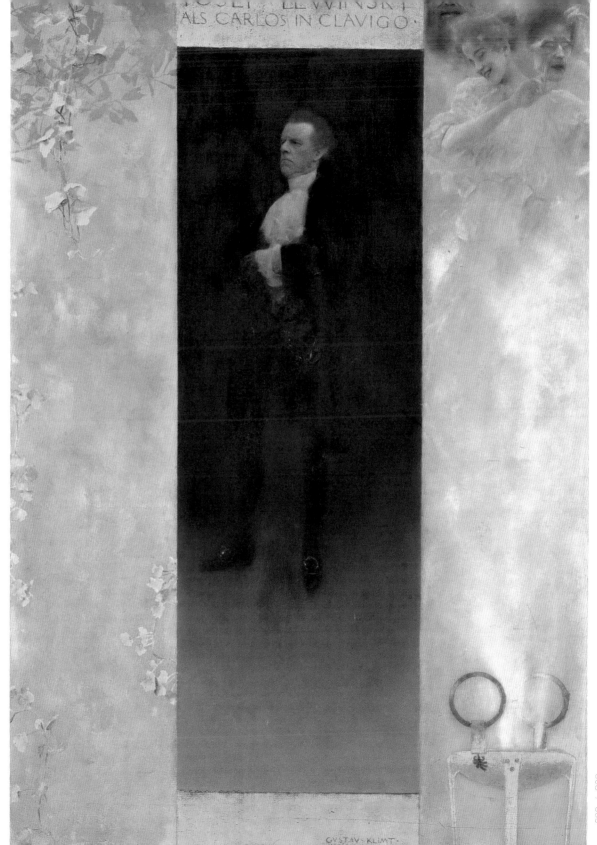

約瑟夫·列文斯基肖像
1895 年　60cm×44cm
私人收藏

1862-1897

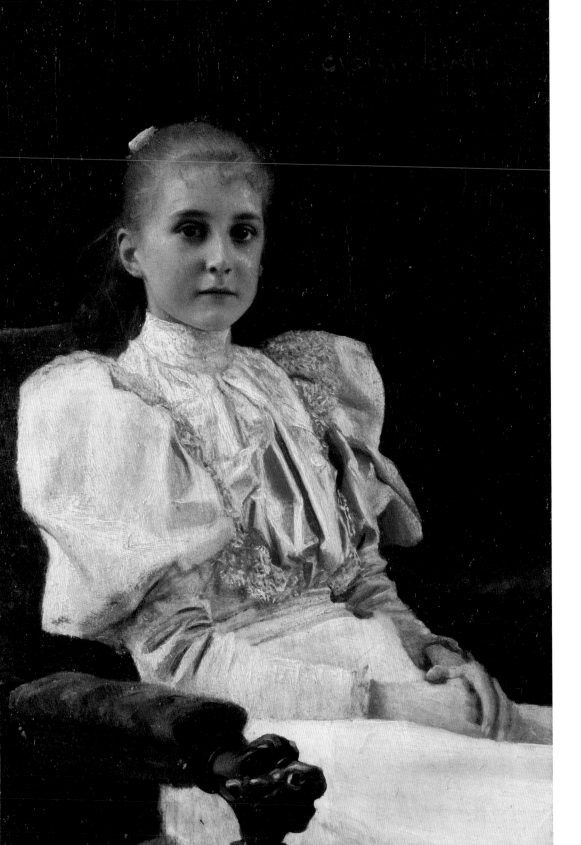

坐著的年輕女孩
1894 年
維也納利奧波德博物館

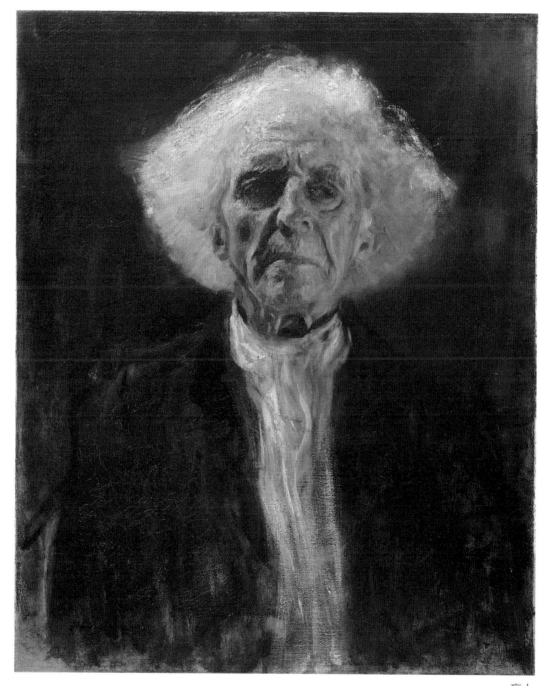

盲人
1896 年　67cm×54cm　維也納利奧波德博物館

貳 / 「爲時代而藝術，爲藝術而自由」

克林姆從來不會循規蹈矩，他一直是個探索者和狂奔者。1897 年，克林姆深感學院派頑固勢力的束縛，毅然退出了維也納美術家協會，與一些創作思想相近的青年藝術家重新成立了奧地利造型藝術家聯合會。他們反對傳統規範，主張現代文化與現代生活的融合，這場新藝術潮流被稱爲分離派，克林姆則是分離派的核心。

分離派創辦了自己的雜誌《神聖之春》，宣導「爲時代而藝術，爲藝術而自由」。從 1897 年到 1905 年，分離派先後舉辦了 19 次展覽，不斷地以時尚前衛的作品挑戰觀衆的欣賞極限。

1897 年克林姆完成了爲《悲劇的寓言》系列圖書做插圖的工作。他顯然是受到了東方藝術的影響，大膽地採用了黑白用色和白描畫法。隨後，他在傳統題材《彈鋼琴的舒伯特》中融入了更多的內涵，金色的光線、年輕女人們的服裝和造型不再重視客觀的考究，而是著意強調氣氛的渲染。

早在 1894 年，克林姆受維也納大學委託，爲其哲學院、法學院、醫學院創作三幅壁畫。在 1900 年的巴黎世界博覽會上，克林姆送展的作品——《哲學》草圖用謎一樣的背景、符號化的語言、露骨直白的象徵替代了古典傳統的表現手法。草圖受到青年藝術家的熱烈好評，並獲得了金獎。然而這件作品連同 1901 年提交的《醫學》結構草稿，遭受了國內保守派激烈的非議。84 名學院教授聯名抗議，認爲如此情色的作品有傷風化，不能登上大雅之堂。克林姆不得不幾次停止工作，雖然努力多年，最終還是被迫撤回了作品。不斷的挫折更是堅定了克林姆特的分離派之路。

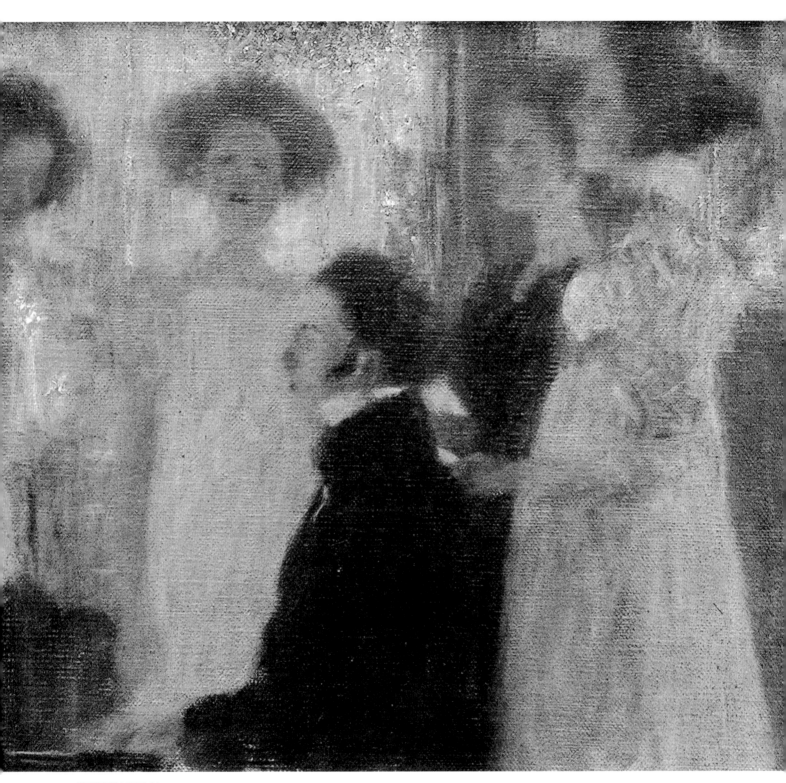

彈鋼琴的舒伯特
1899 年　30cm×39cm　私人收藏

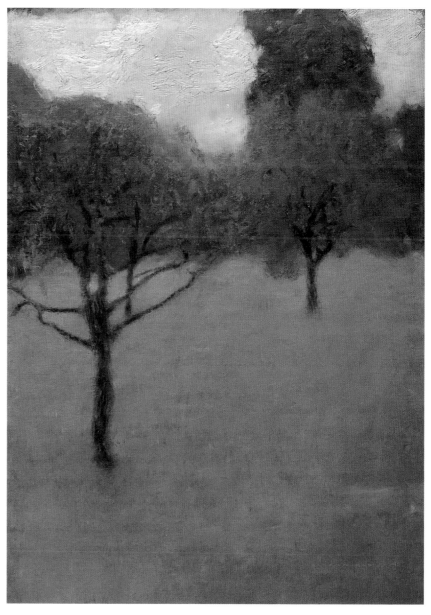

果園
1898 年　39cm×28cm　私人收藏

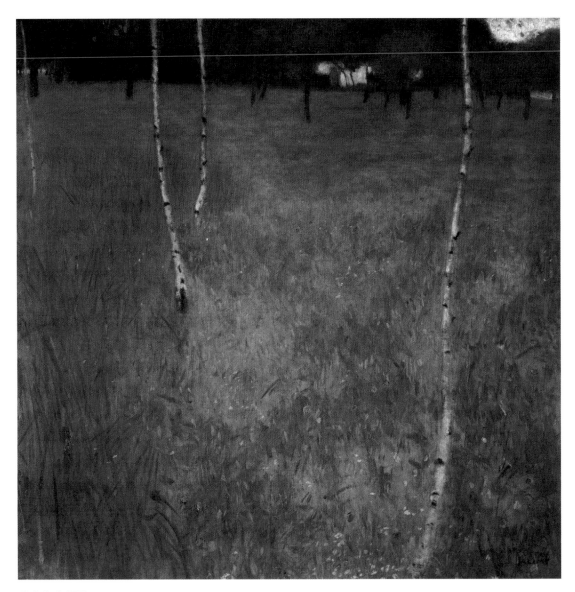

農舍與白樺林
1900 年　80cm×80cm　維也納美景宮

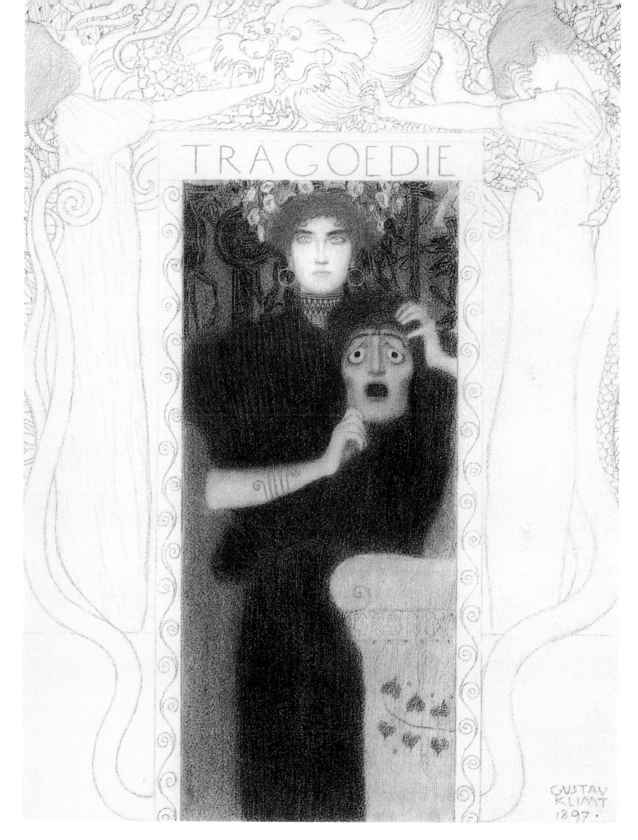

悲劇
1897 年
41.9cm×30.8cm
維也納博物館

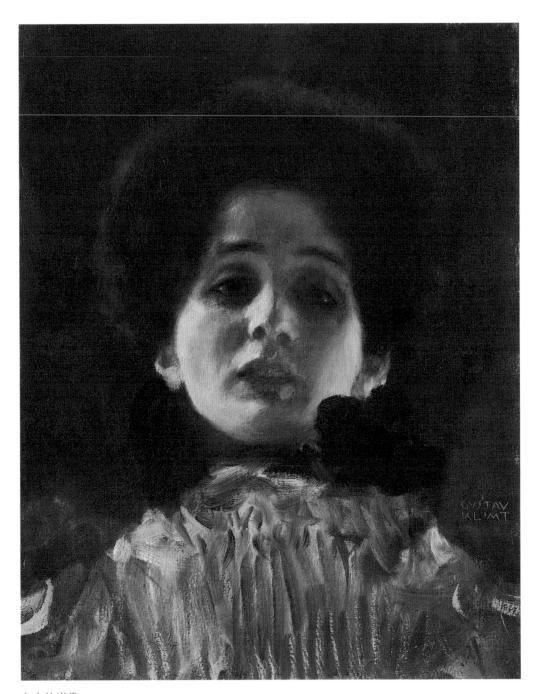

女人的肖像
1898－1899 年　45cm×34cm
維也納美景宮

公園裡的寧靜池塘
1899 年　80cm×80cm
維也納利奧波德博物館

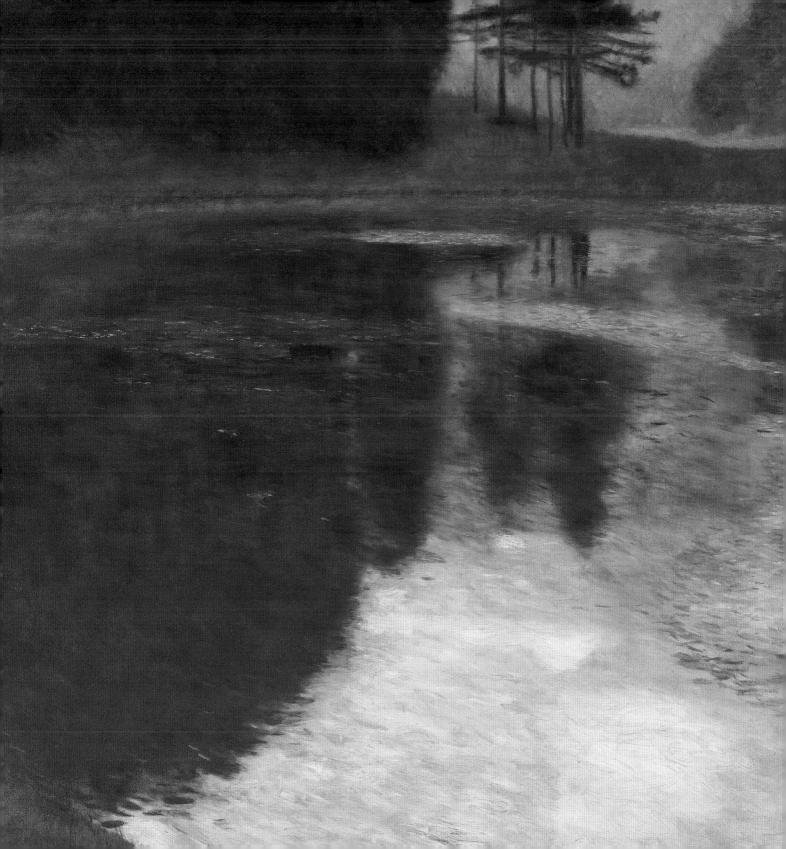

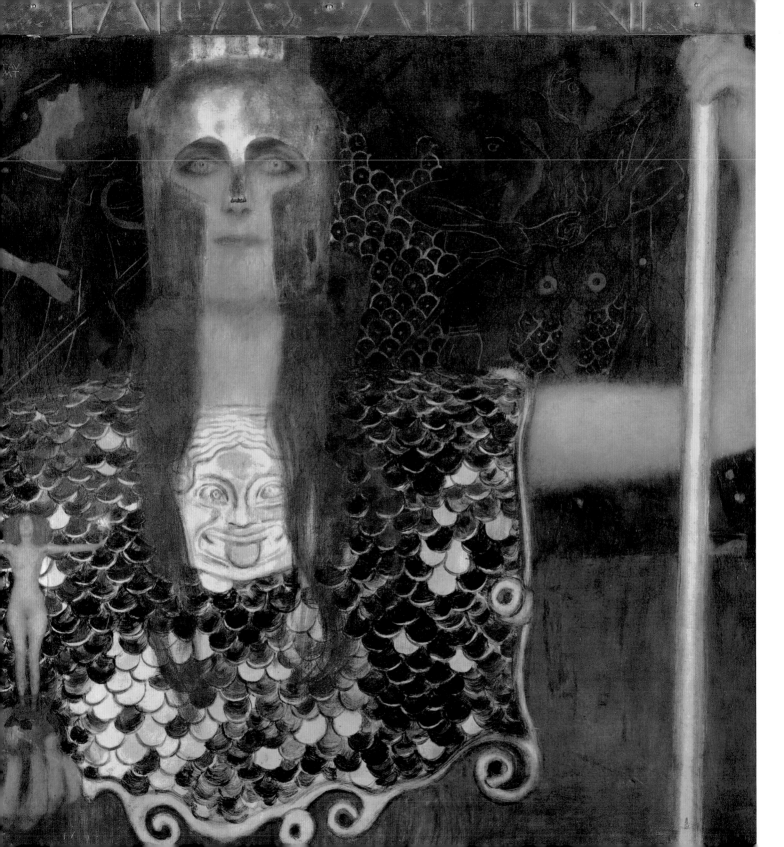

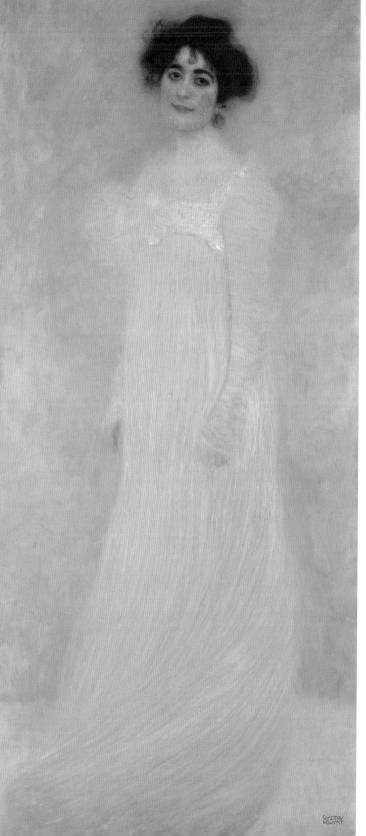

雅典娜
1898 年
75cm×75cm
維也納博物館

西莉娜·雷德勒肖像
1899 年
188cm×83cm
紐約大都會藝術博物館

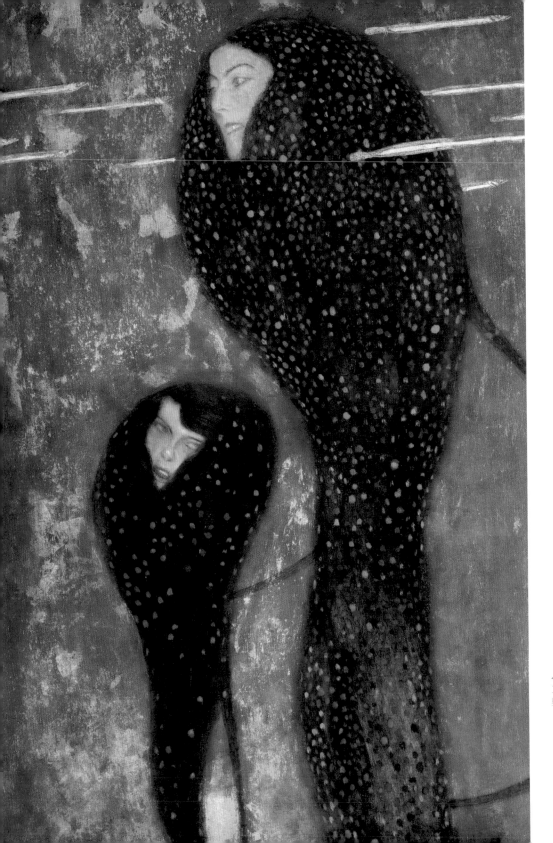

人魚
1899 年　82cm×52cm
奧地利中央銀行藝術中心

索尼婭·奈普斯肖像
1898 年　145cm×145cm
維也納美景宮

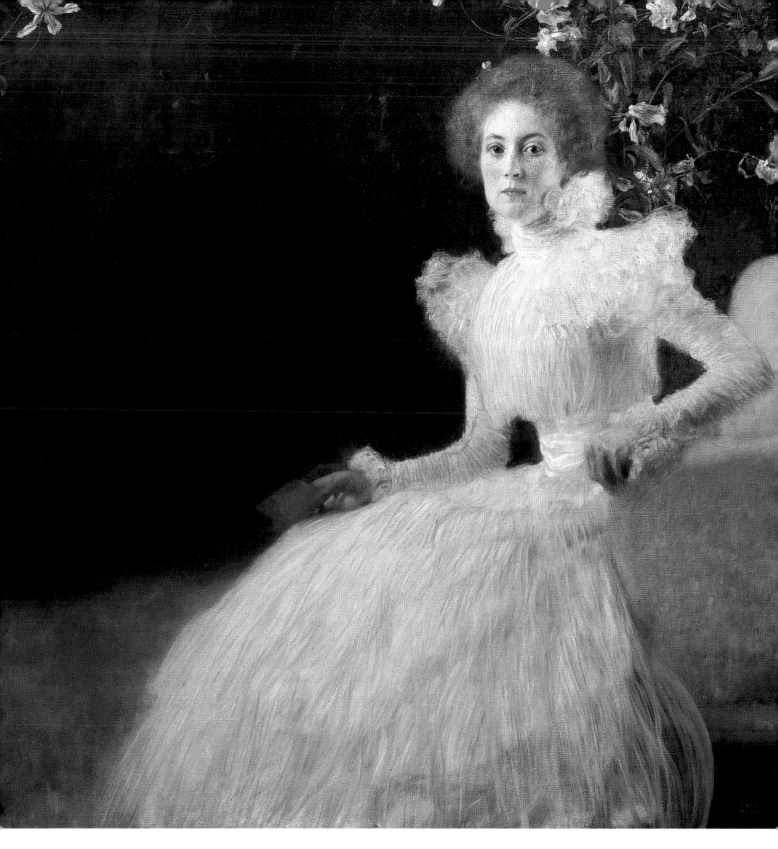

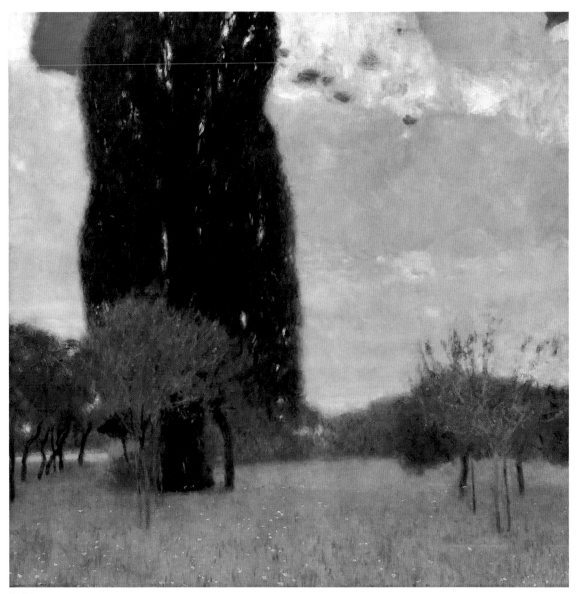

楊樹 1
1900 年　80cm×80cm

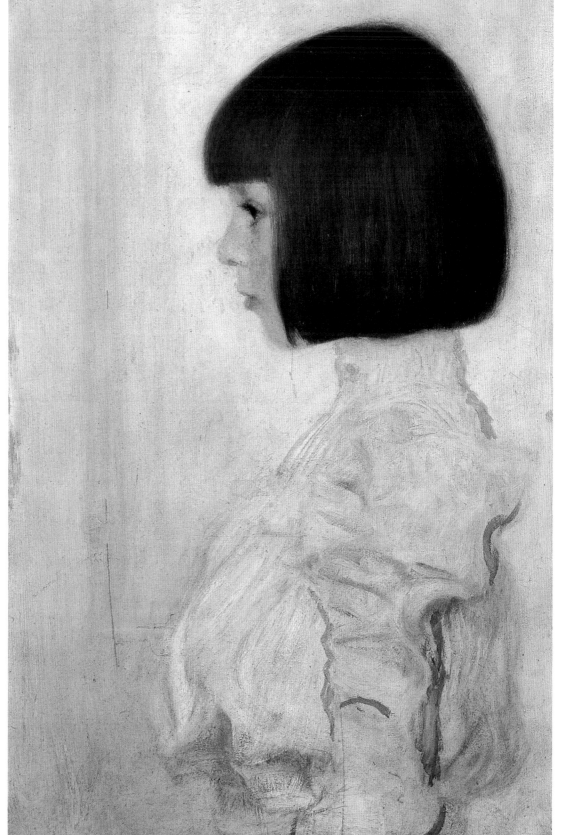

海倫·克林姆肖像
1899 年　60cm×40cm
私人收藏

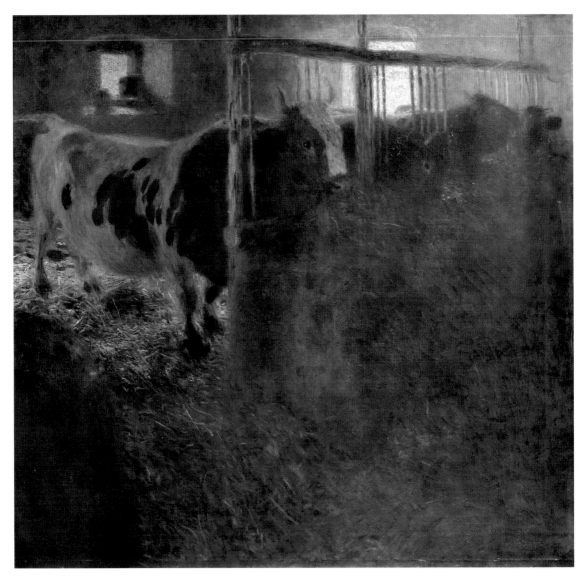

穀倉裡的牛
1899 年　75cm×77cm　林茨倫托斯美術館

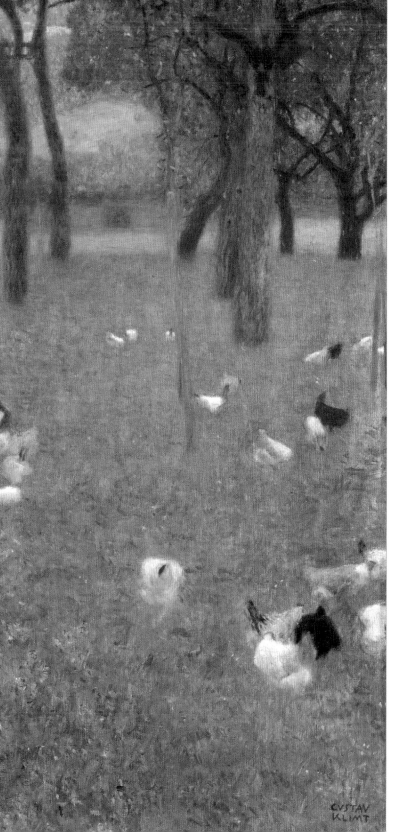

雨後（聖阿甘踏花園的雞）
1899 年　80cm×40cm
維也納美景宮

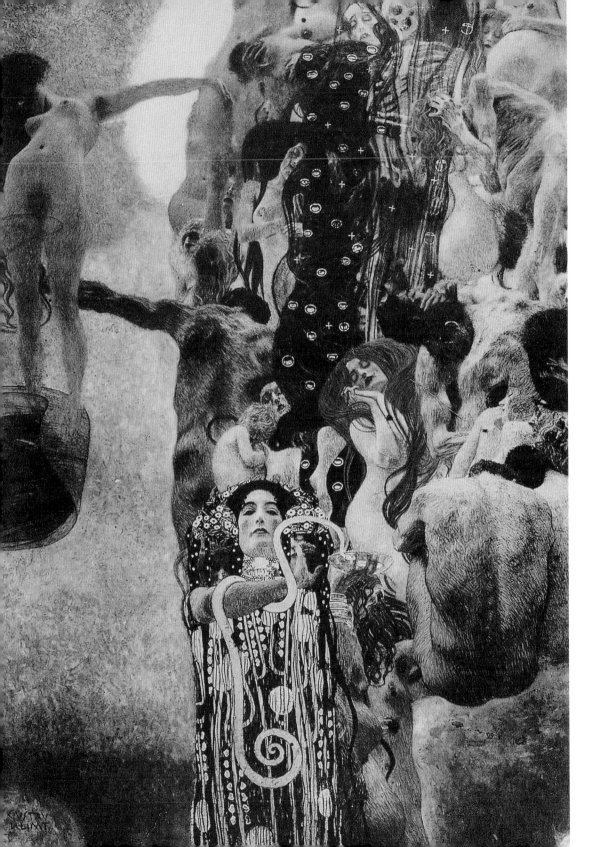

哲學
1907 年
430cm×300cm
1945 年毀於火災

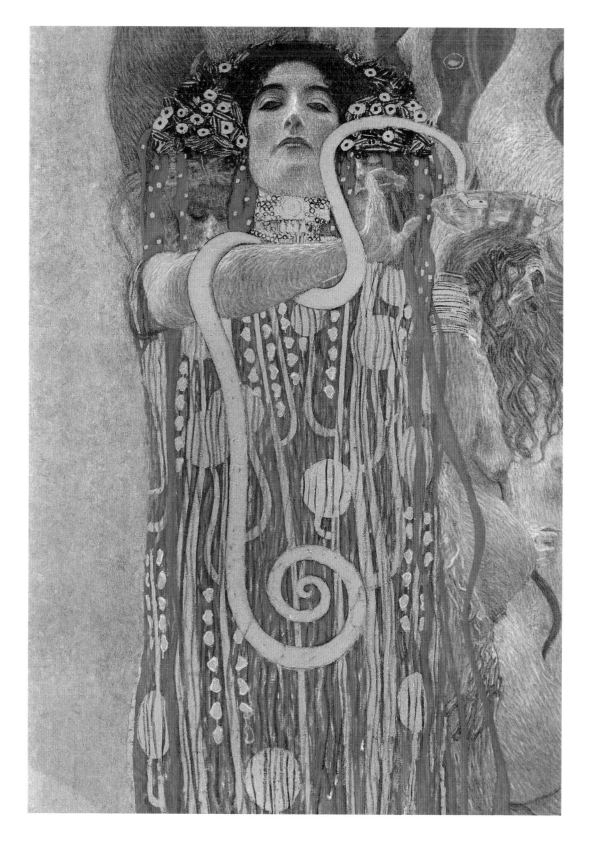

哲學（局部）

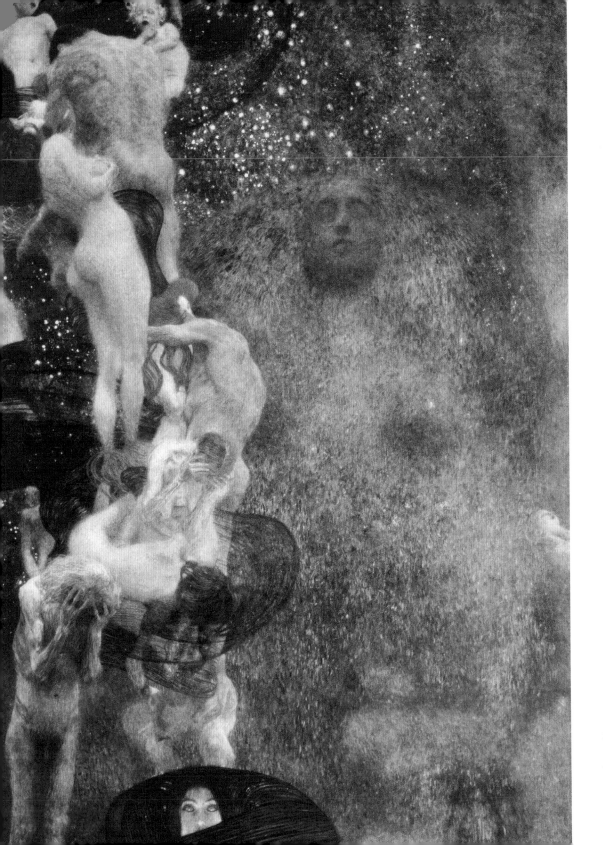

醫 學
1907 年
430cm×300cm
1945 年毀於火災

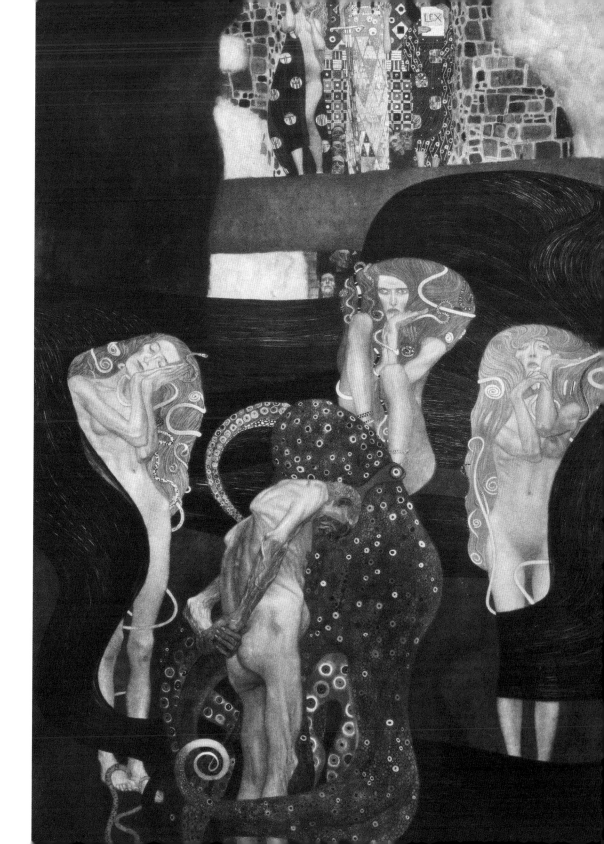

法學
1907 年
430cm×300cm
1945 年毀於火災

參 / 黃金時代

1902 年，分離派的第 14 次展覽展出了克林姆爲貝多芬雕像繪製的裝飾壁畫。克林姆以嫉妒、奢侈和放縱爲主題，將金色作爲作品的主色。不出所料，作品在獲得讚譽的同時再一次激怒了保守派。他因此被迫漸漸離開了公共舞臺，轉向以私人爲主的肖像畫。

這一時期是克林姆繪畫創作的黃金時代。徹底擺脫了保守派的指手畫腳之後，他的創作更是信馬由韁。他將真金白銀、羽毛、彩貝入畫，使作品具有華麗的裝飾效果，閃著奪目的光澤。

此時，正值奧匈帝國日漸沒落，社會動盪，經濟衰敗。人們一方面渴望自由，另一方面又情緒消極，思想頹廢。克林姆的作品一面世就給人們打了一針興奮劑——金色是財富和權力的象徵，具有極強的裝飾感。絢麗的色塊，精緻平塗的幾何圖案，大膽的透視構圖，優美的線條，加之嫻熟的繪畫技法，賦予了作品幻覺般的表現力。《吻》、《艾蒂兒布洛赫 - 鮑爾肖像一號》都是這個時期的佳作。

在他的風景畫中，地平線被畫得很高，畫面中的樹木、花草、房屋採用散點透視法則，意在表現自然界的無限廣闊空間。這樣的風景讓觀者難以接近，充滿誘惑又仿佛脫離了真實的世界。

克林姆的感情生活一般被描繪得狂放不羈，他一生沒有結婚，卻有過連自己都數不清的女人。這其中，只有艾蜜莉·芙洛格被他稱爲「愛人」，他們終生互敬合作。他爲艾蜜莉開的時裝店設計時裝，艾蜜莉爲克林姆特打理一切生活瑣事，他們一起度假，共度了許多寧靜而溫馨的時光。艾蜜莉最爲「了不起」的是，在他們相伴 20 年中，她能夠忍受男友不斷地拈花惹草。

「生」、「死」、「性」、「愛」，是克林姆黃金時代的四大主題。克林姆運用視覺化的語言把它們直觀地表現出來，將輪迴與宿命表現在畫布上。克林姆 12 歲那年，大妹妹患上精神疾病，5 歲的二妹妹去世；30 歲那年，父親和弟弟先後離世，母親長期處於悲痛和憂鬱之中。因此，關於生命的意義、人性的思考成爲他藝術創作的原動力。「生」、「死」、「性」、「愛」都是人的本能，克林姆把極致的繁華與頹廢華麗戲謔地呈獻給觀者。人們對於他作品的深層次理解，來自於自己對生命的感悟。

1905 年，維也納分離派也分裂了。1909 年，克林姆爲布魯塞爾斯托克雷特宮的餐廳創作的壁畫《生命之樹》，大膽而自由地運用各種裝飾紋樣，鑲嵌了金屬、玻璃、琺瑯、珍珠、珊瑚，形成富有東方色彩的神秘意境。自此，克林姆的金色風格時代結束。

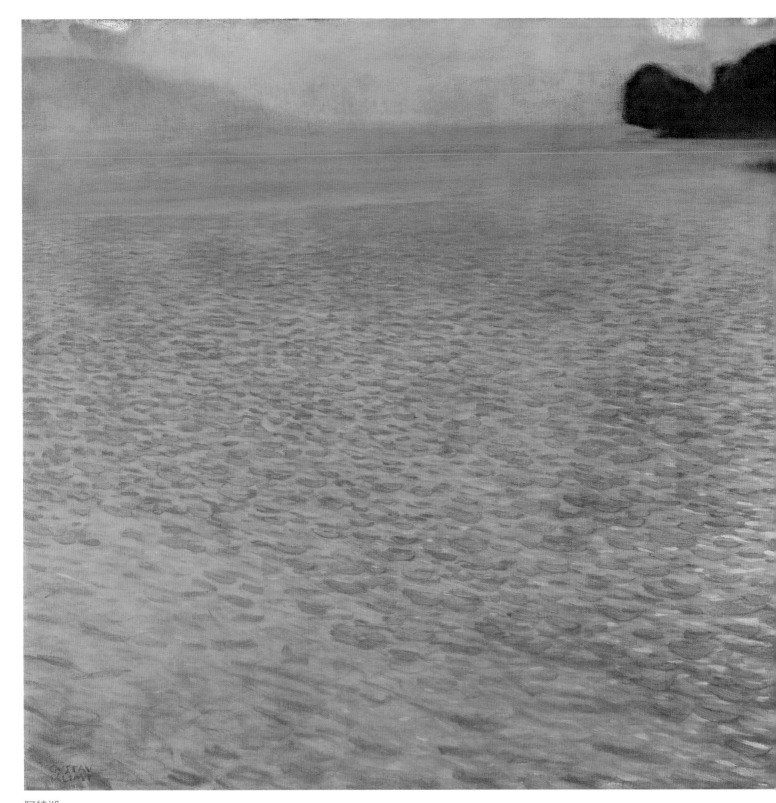

阿特湖
1901 年　80cm×80cm　維也納利奧波德博物館

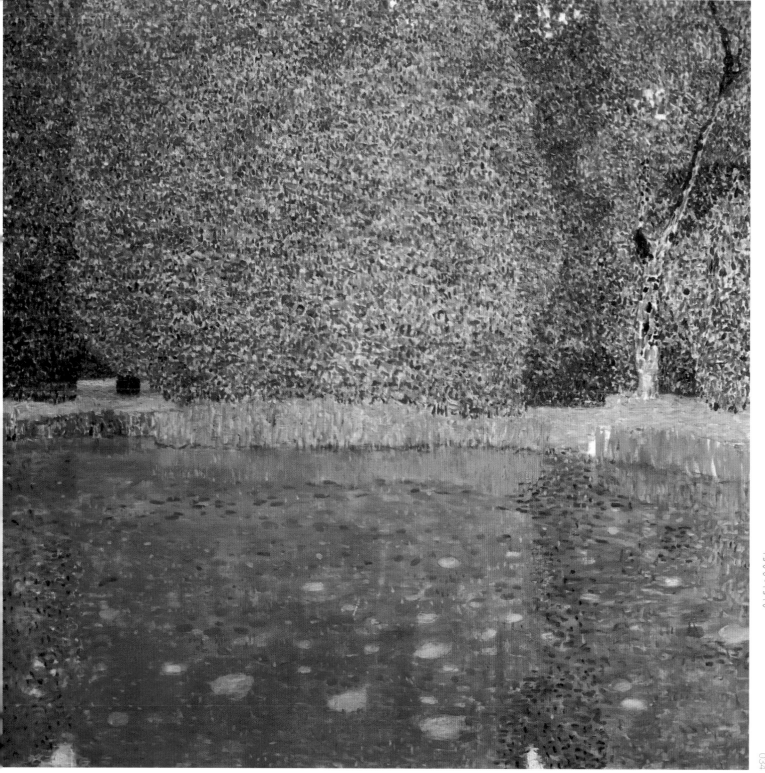

阿特湖坎門城堡的池塘
1909 年　110cm×110cm　私人收藏

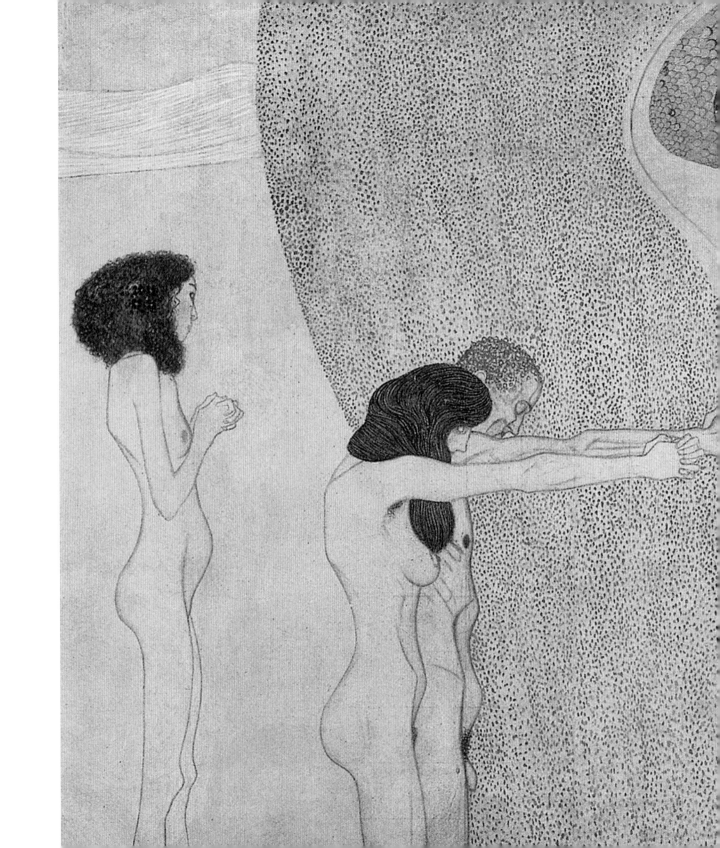

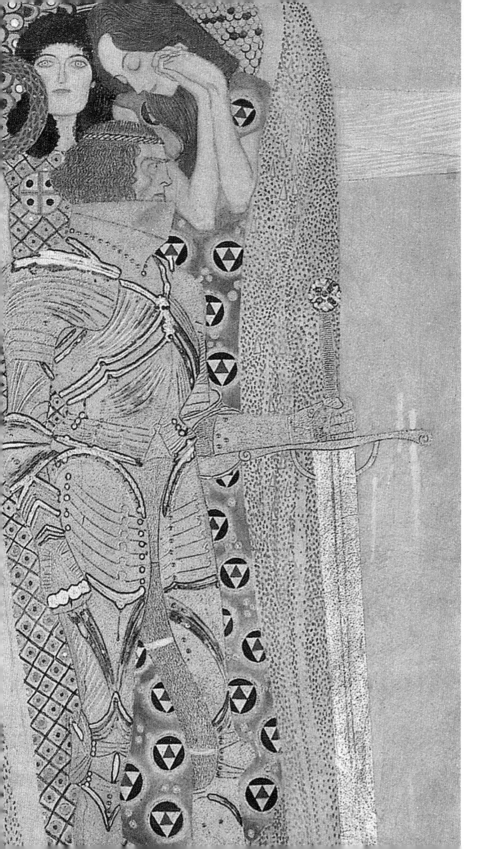

嚮往幸福（貝多芬飾帶，局部左）
1902 年　高 220cm
維也納分離派展覽館

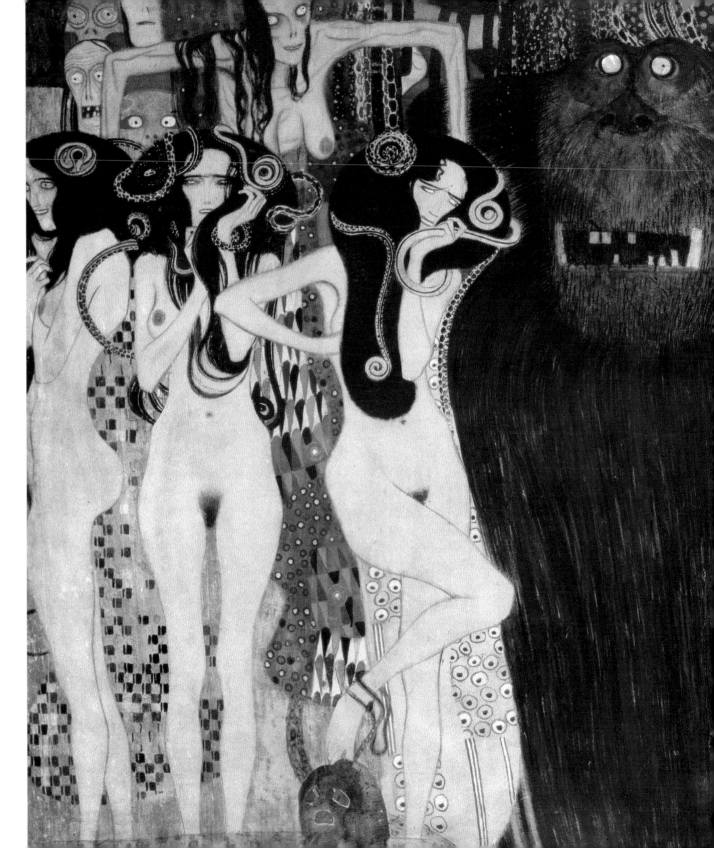

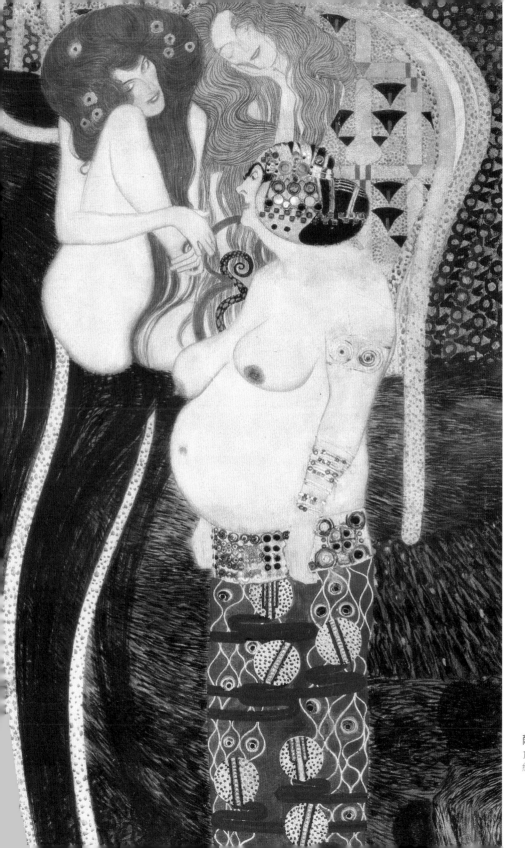

敵對的力量（貝多芬飾帶，局部左）
1902 年　高 220cm
維也納分離派展覽館

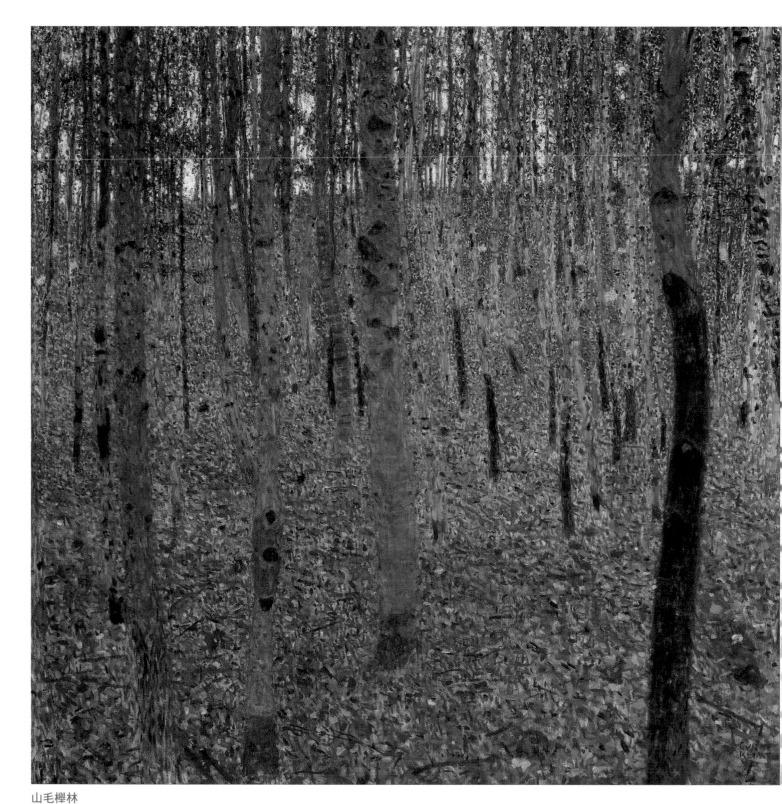

山毛櫸林
1902 年　100cm×100cm　德累斯頓國家博物館現代大師美術館

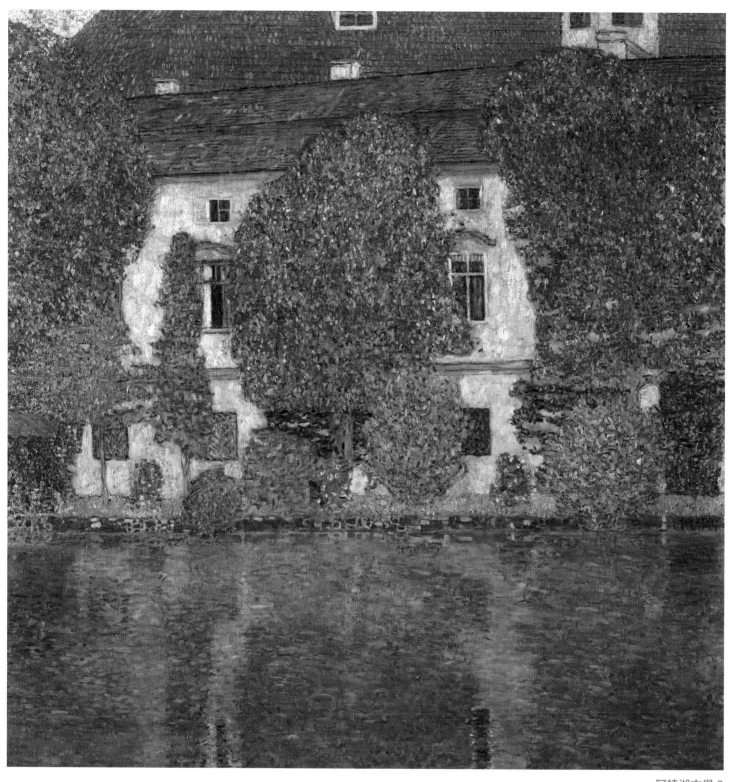

阿特湖古堡 3
1910 年　110cm×110cm　維也納美景宮

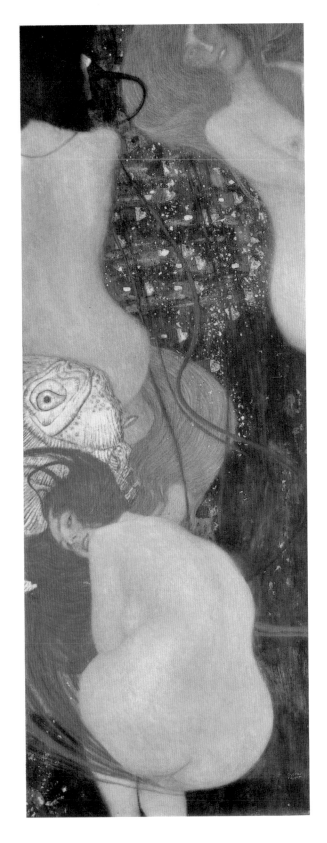

金魚
1901—1902 年
181cm×66.5cm
索洛圖恩美術館

艾蒂兒‧布洛赫 - 鮑爾肖像一號
1907 年　138cm×138cm
維也納美景宮

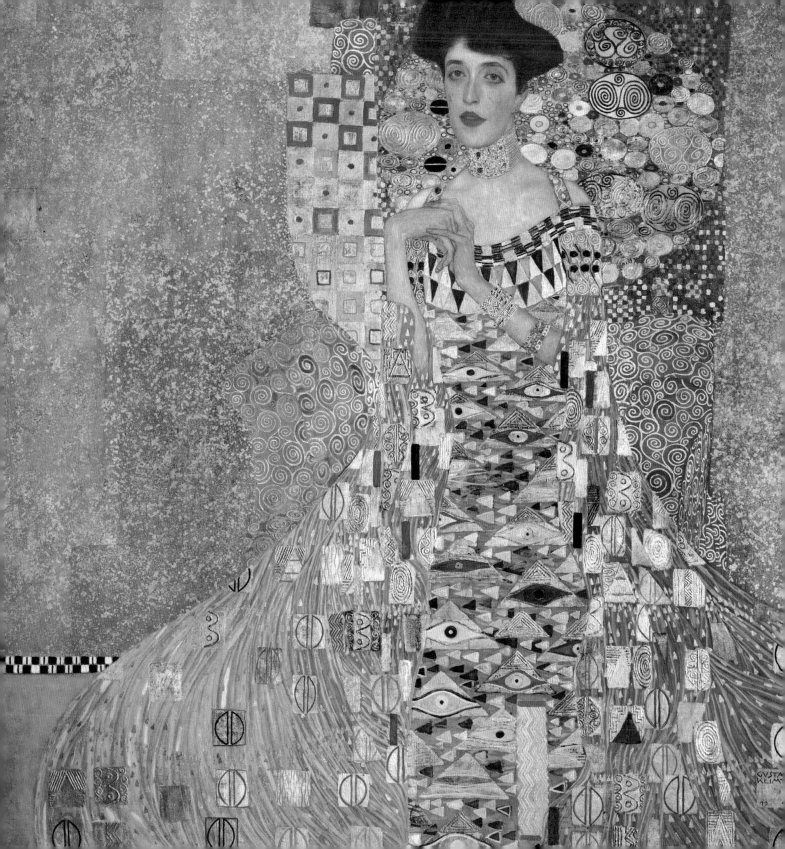

老嫗
1909 年　私人收藏

弗莉莎·雷德肖像
1906 年　153cm×133cm
維也納美景宮

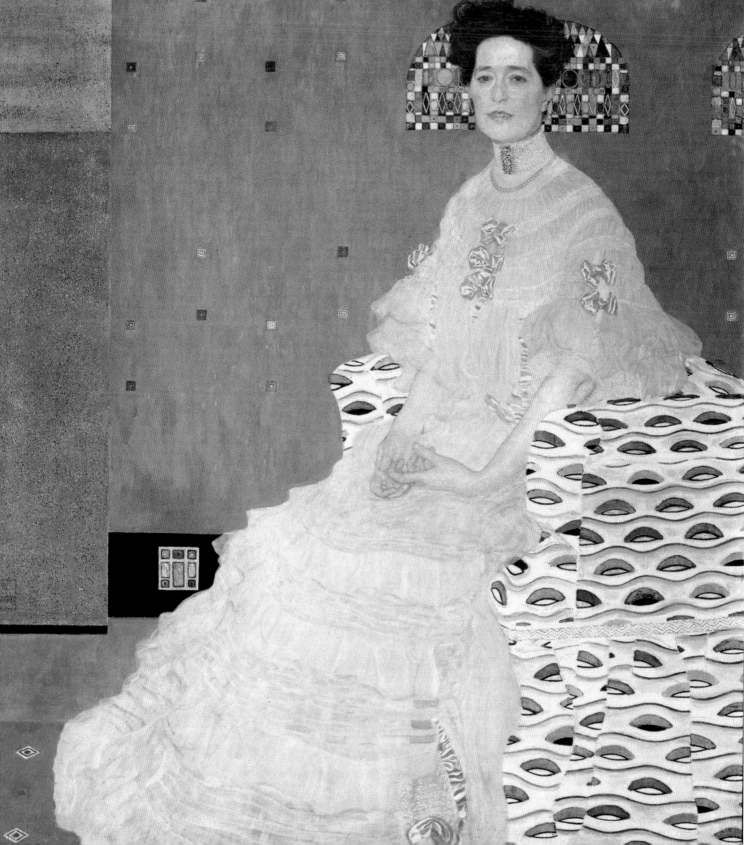

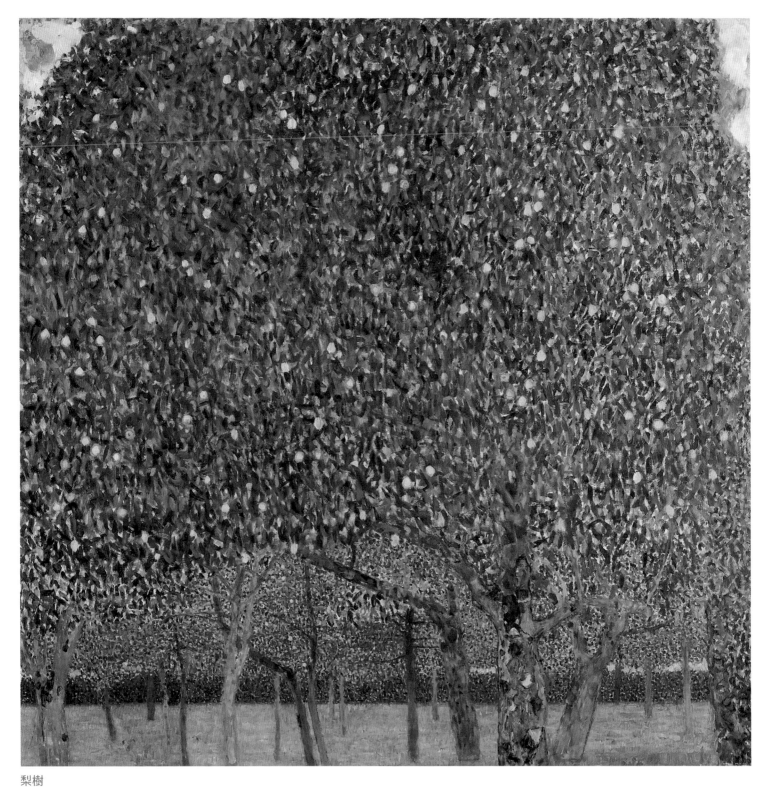

梨樹
1903 年　101cm×101cm　哈佛大學福格藝術博物館

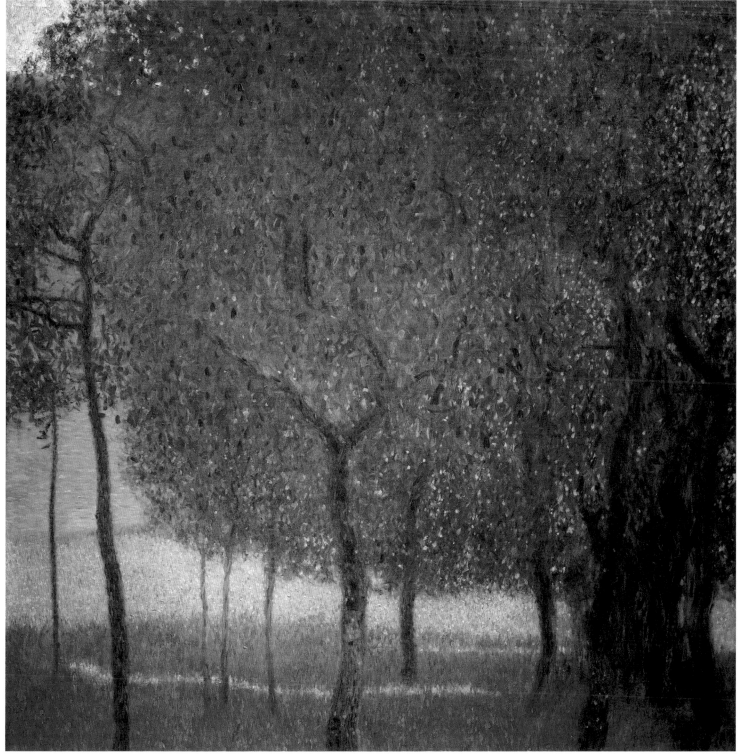

果樹
1901年 80cm×80cm 私人收藏

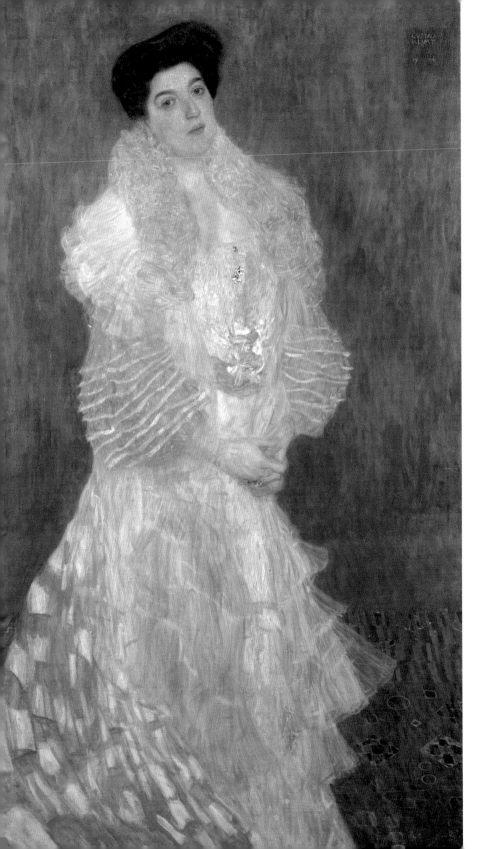

赫敏·加莉亞肖像
1904 年　171cm×91cm
倫敦國家美術館

瑪格麗特‧斯通伯格 - 維特根斯坦肖像
1905 年　180cm×90cm
慕尼黑新繪畫陳列館

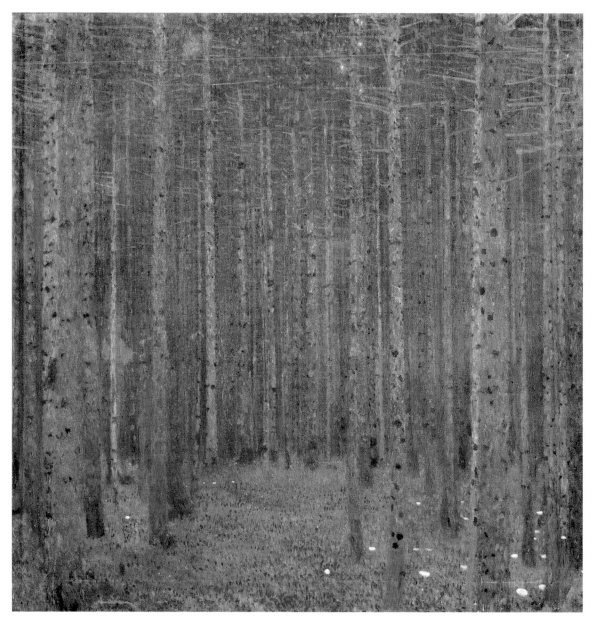

松林 1
1901 年　80cm×80cm　楚格美術館

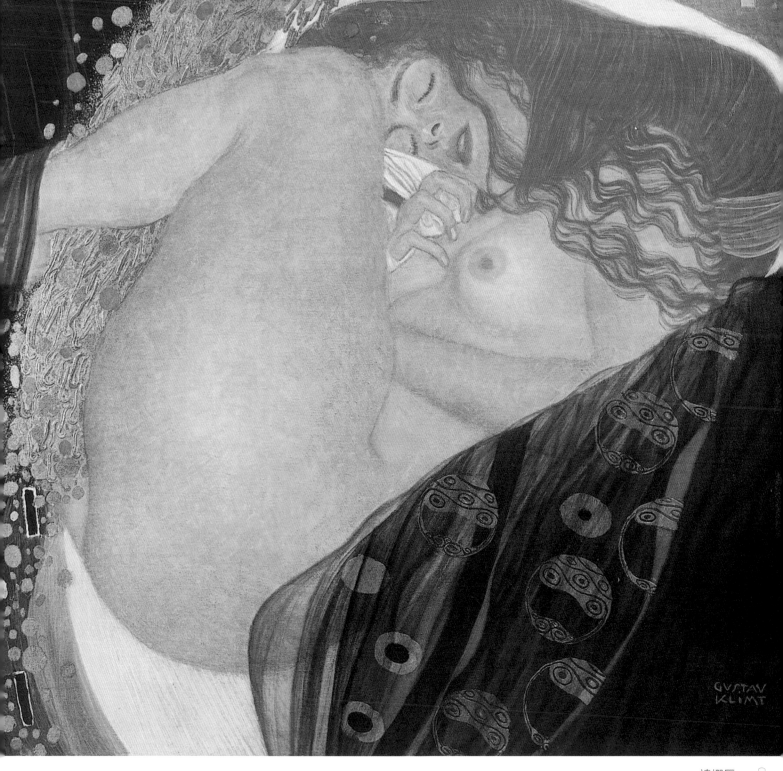

達娜厄

1907—1908 年　77cm×83cm　私人收藏

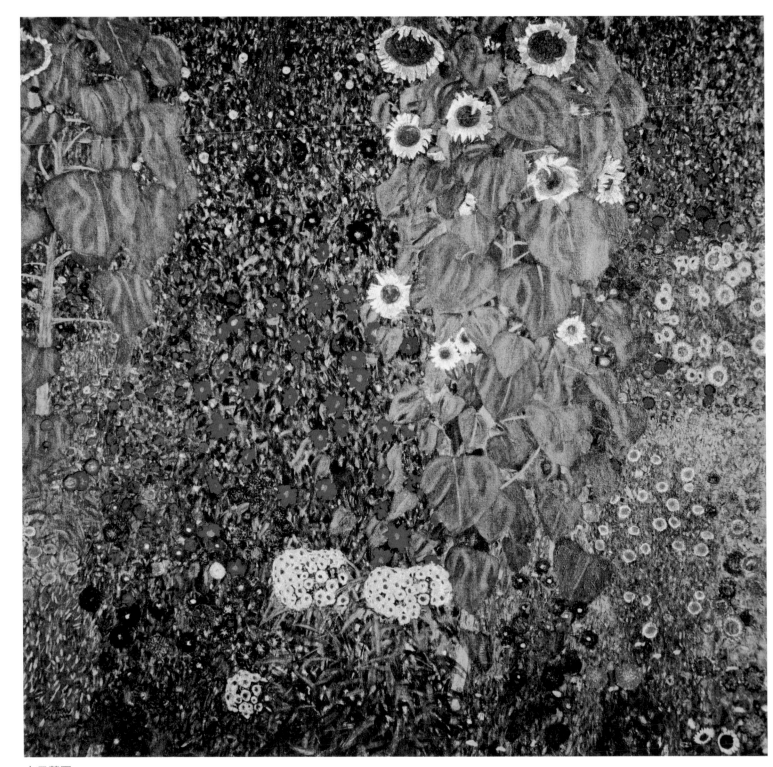

向日葵園
1905—1906 年　110cm×110cm　維也納美景宮

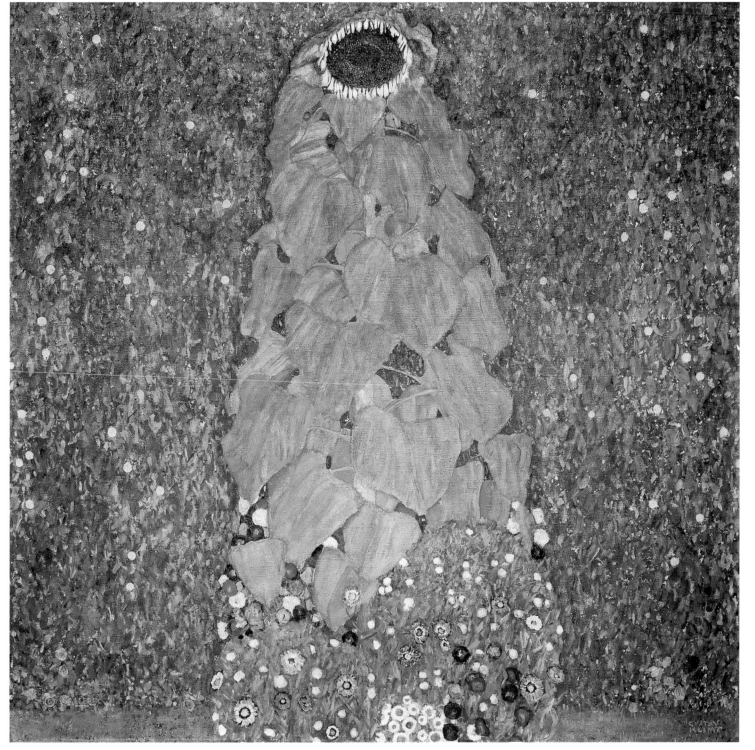

向日葵
1906 年　110cm×110cm　維也納美景宮

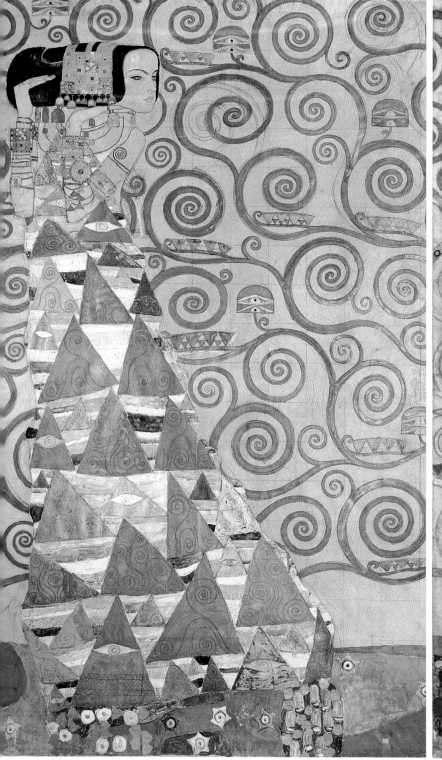

期待
1905－1909 年　193.5cm×115cm　維也納應用藝術博物館

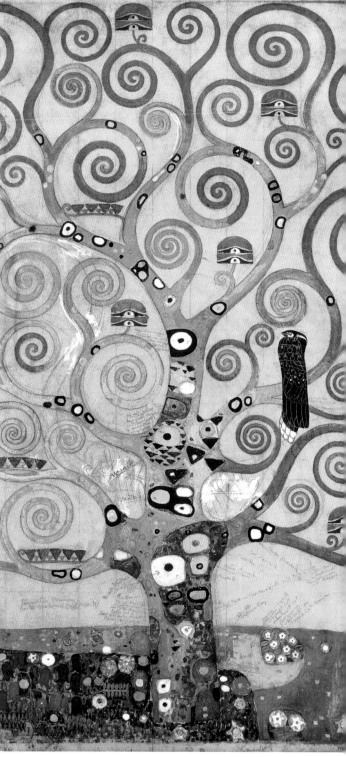

生命之樹
1905－1909 年　195cm×102cm　維也納應用藝術博物館

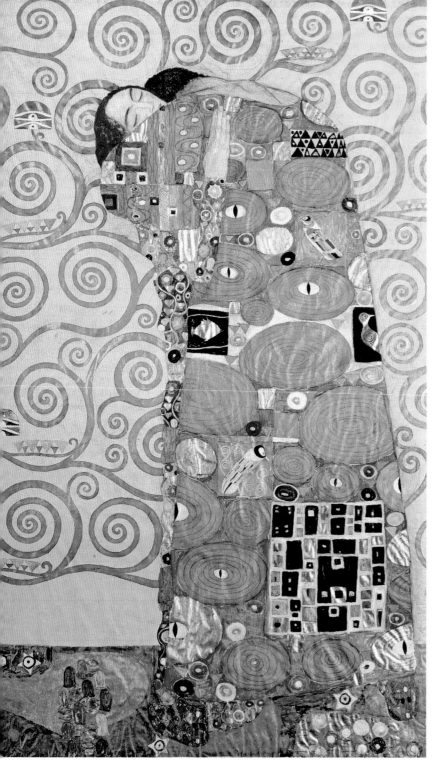

履行
1905—1909 年　194.6cm×120.3cm　維也納應用藝術博物館

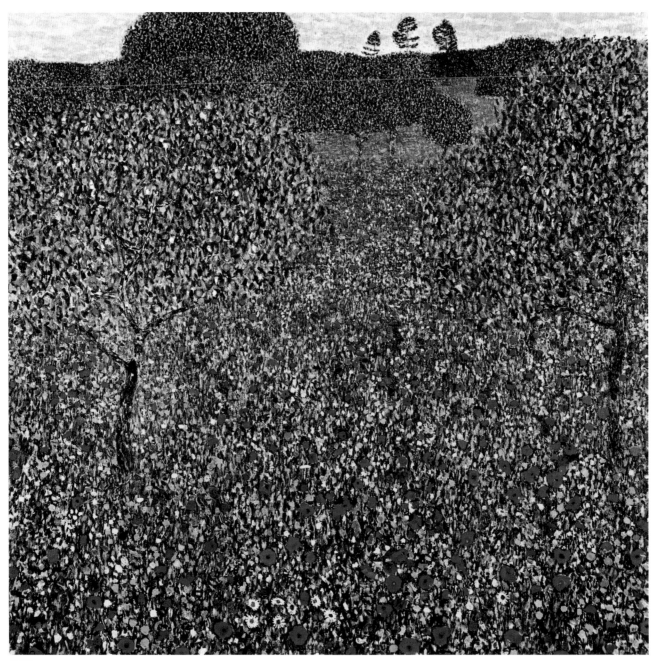

罌粟田
1907 年　110cm×110cm　維也納美景宮

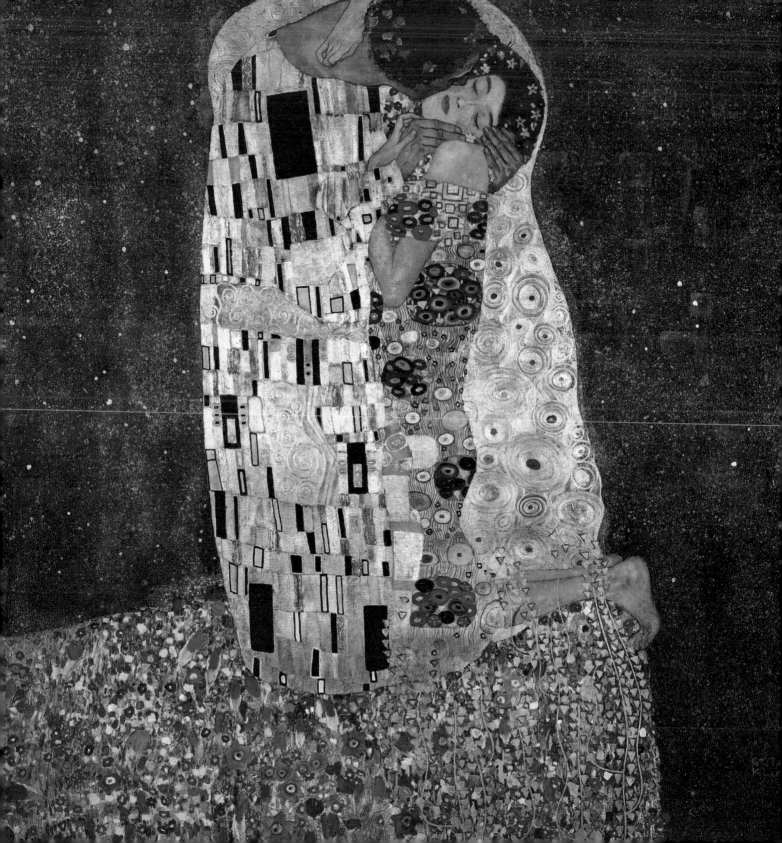

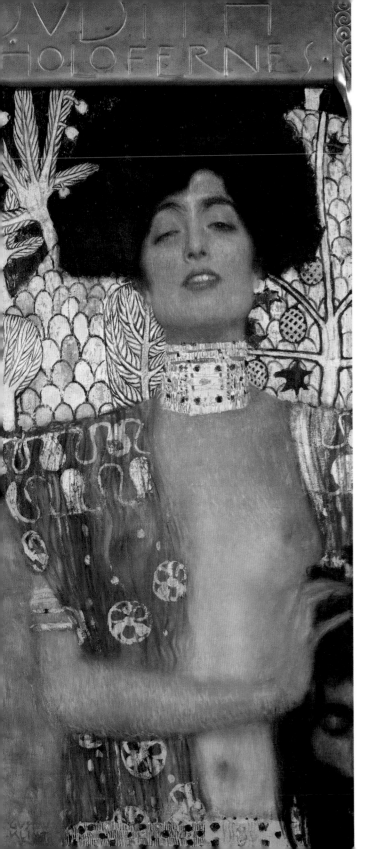

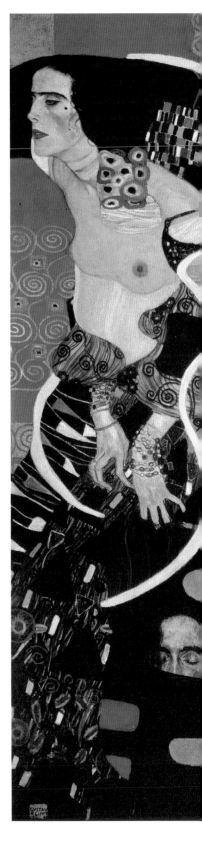

朱蒂絲 1
1901 年　84cm×42cm
維也納美景宮

朱蒂絲 2
1909 年　178cm×46cm
威尼斯佩薩羅宮現代藝術博物館

朱蒂絲 2 草圖
1908 年
維也納利奧波德博物館

接近的雷雨（大楊樹 2）
1901 年 110cm×110cm 維也納利奧波德博物館

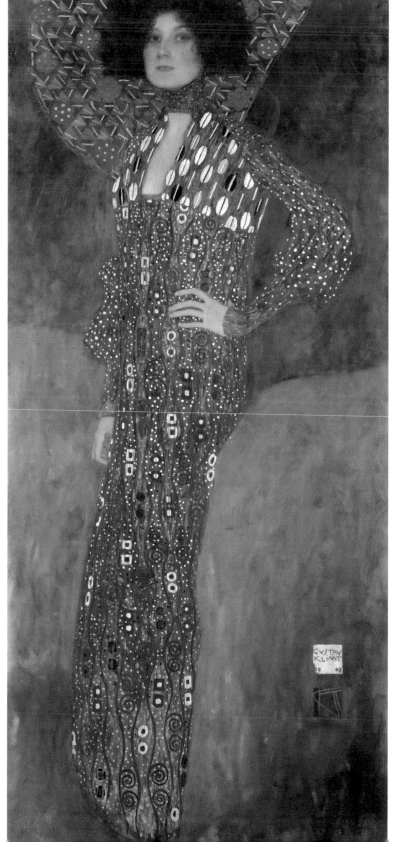

艾蜜莉・芙洛格肖像
1902 年　181cm×84cm　維也納博物館

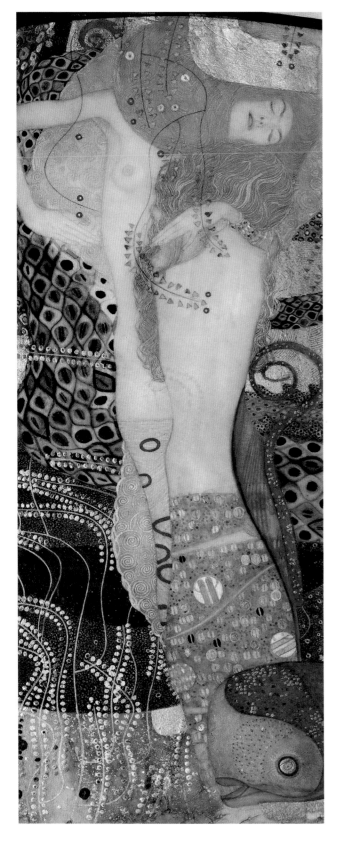

水蛇 1
1904—1907 年　50cm×20cm　維也納美景宮

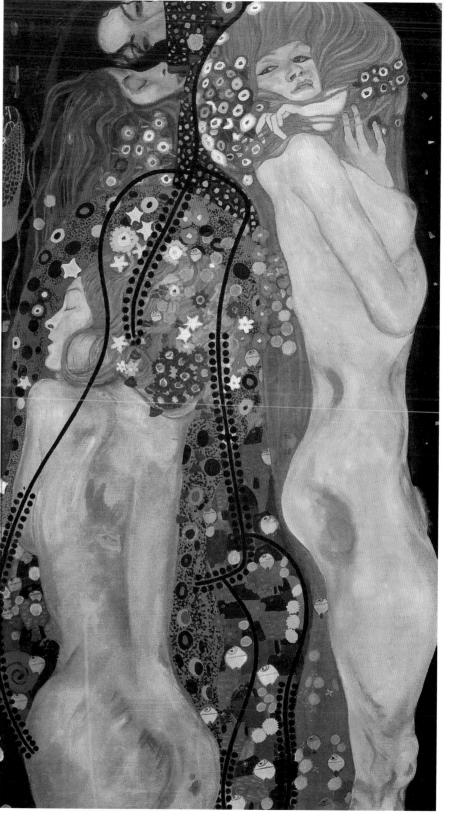

水蛇 2
1904—1907 年　145cm×80cm 私人收藏

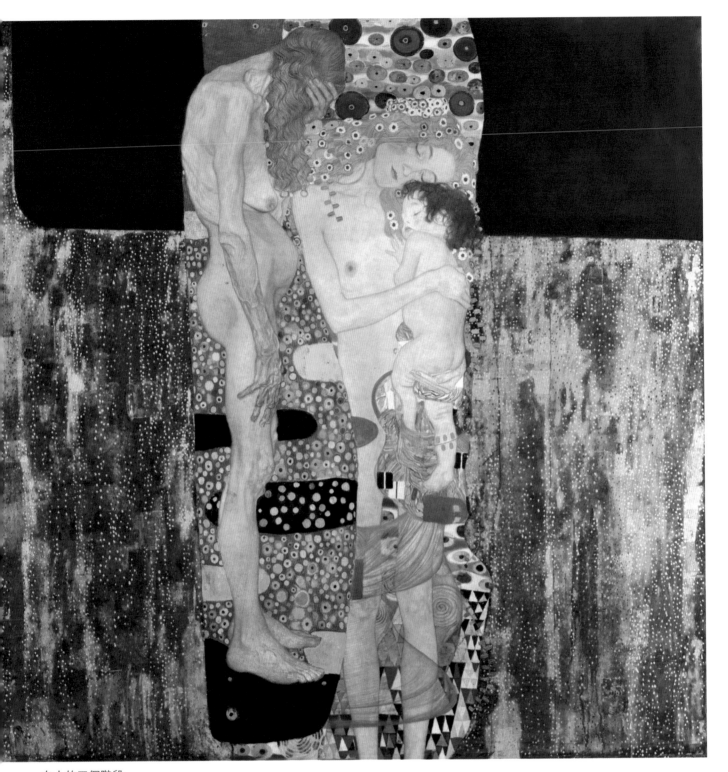

女人的三個階段
1905 年　178cm×198cm　羅馬國立現代藝術美術館

希望
1907 年　110.5cm×110.5cm　紐約現代藝術博物館

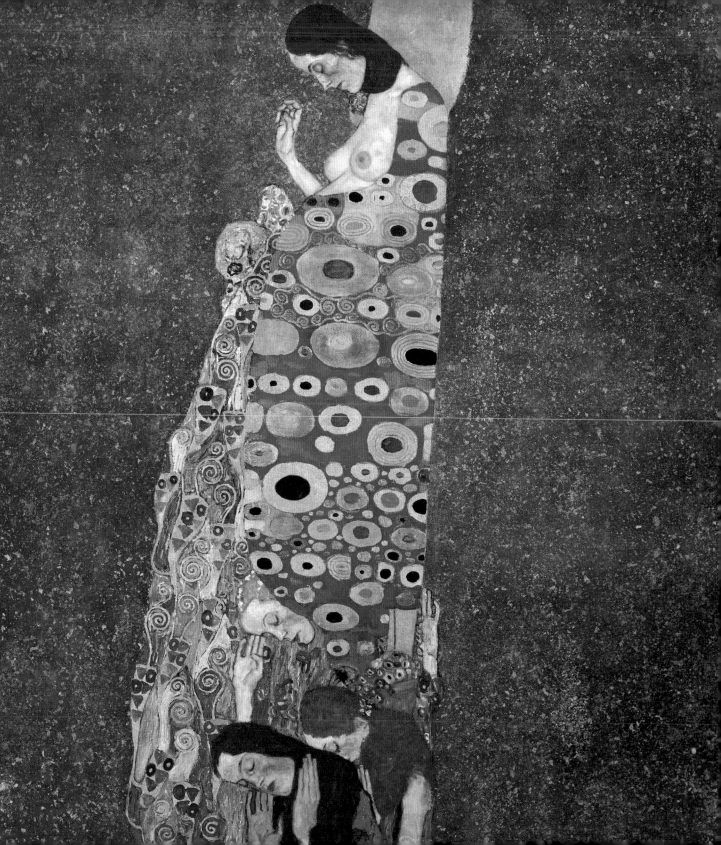

死亡與生命
1910 年，1915 年重加工
178cm×198cm
私人收藏

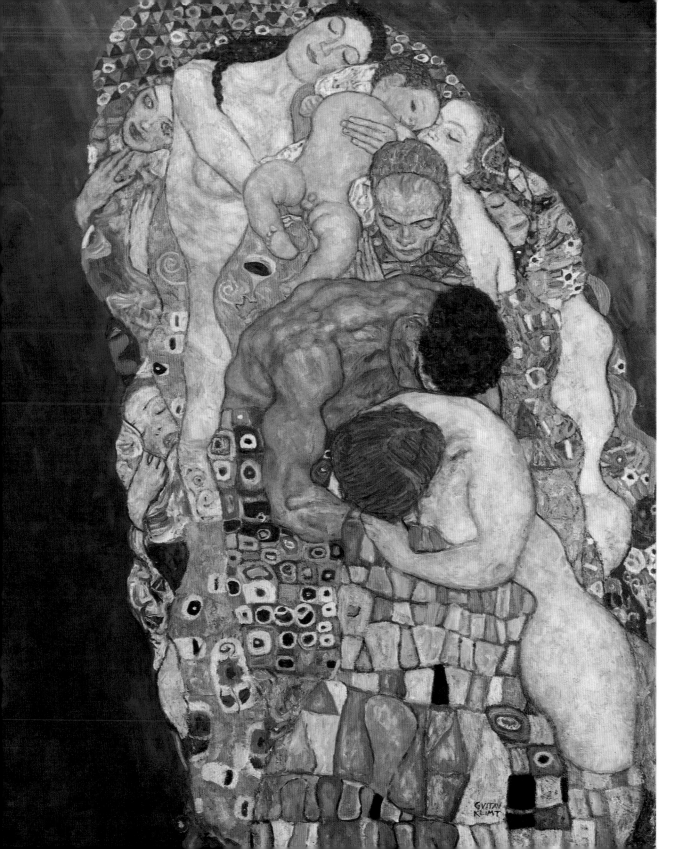

肆 / 我沒有什麼特別的

1910 年以後，克林姆拋棄了金銀的使用，逐漸轉爲表現主義，重歸於平靜。同時期的代表畫家還有梵谷、羅特列克、孟克等，他們不受題材限制，突破具體事物的外在特徵，表現內在的實質及自己的主觀意識。

在這個時期，克林姆的繪畫儘管沒有了中期的輝煌，卻增加了更多的藝術性與繪畫性。女人們的表情、體態溫和起來，風景畫趨於自然平實。他運用諸如紅綠、黃黑的對比色作畫，使畫面熱烈、鮮豔、明快。

據說，克林姆特別熱衷於收藏東方藝術品，因此作品中也有中國民間美術影響的痕跡。在他的畫室中掛著中國木板浮水印的「門神」、民間手繪的年畫「關公」。他常常使用中國民間刺繡、陶瓷、絲綢、屏風等藝術品上的紋樣爲其肖像畫的背景，例如，《女朋友們》以中國傳統圖案鳳凰和牡丹爲背景，《弗里德里克·瑪麗亞·比爾肖像》和《伊莉莎白·巴霍芬-埃赫特肖像 2》以中國民間人物關雲長爲背景。他把東方圖案紋樣借助油畫材料遒勁有力地表現出來，使東西方意境完美結合。

1918 年 2 月 6 日，由於流感併發了肺炎和中風，克林姆離開了這個世界，終年 56 歲。他的作品大多在第二次世界大戰期間毀於戰火，留存下來的爲數不多。一個才華橫溢的靈魂帶著一顆躁動不安的心，面對生命、衰老、死亡、性和愛，他選擇用華麗的畫板塗抹出自己的旋律。

克林姆曾說：「我並沒有什麼特別的地方，我只是一個從早到晚不停工作的畫者。我不擅長表達，如果誰想瞭解我，那去看我的畫吧。這是唯一值得注意的事。」

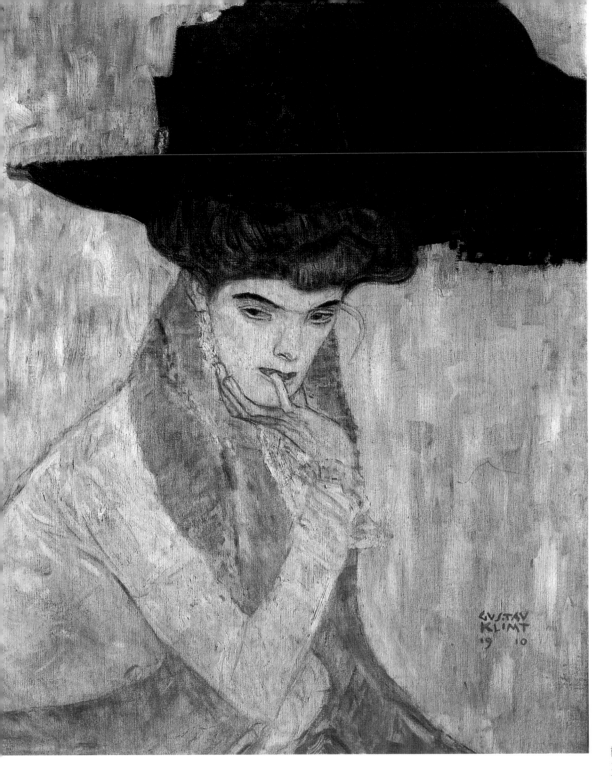

戴黑色羽毛帽子的女士
1910 年
79cm×63cm
私人收藏

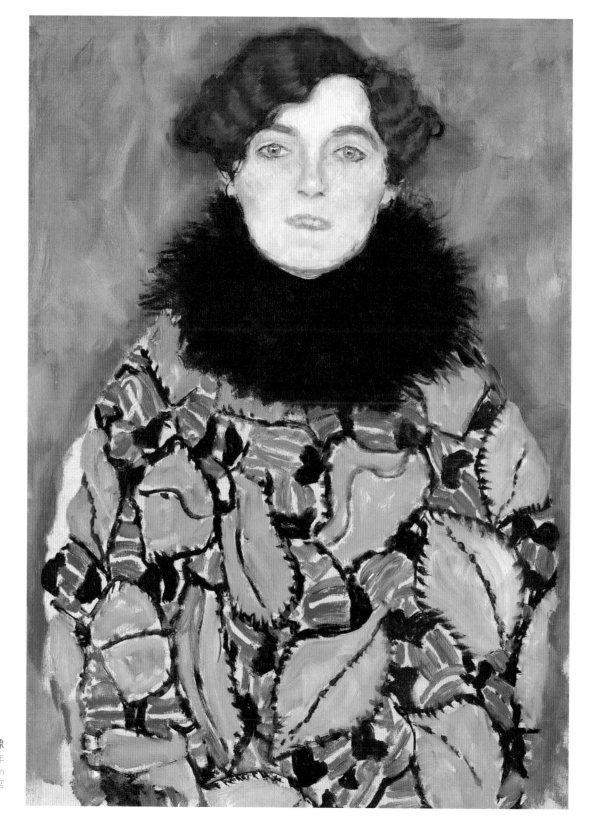

約翰娜・施陶德肖像
1917 年
70cm×50cm
維也納美景宮

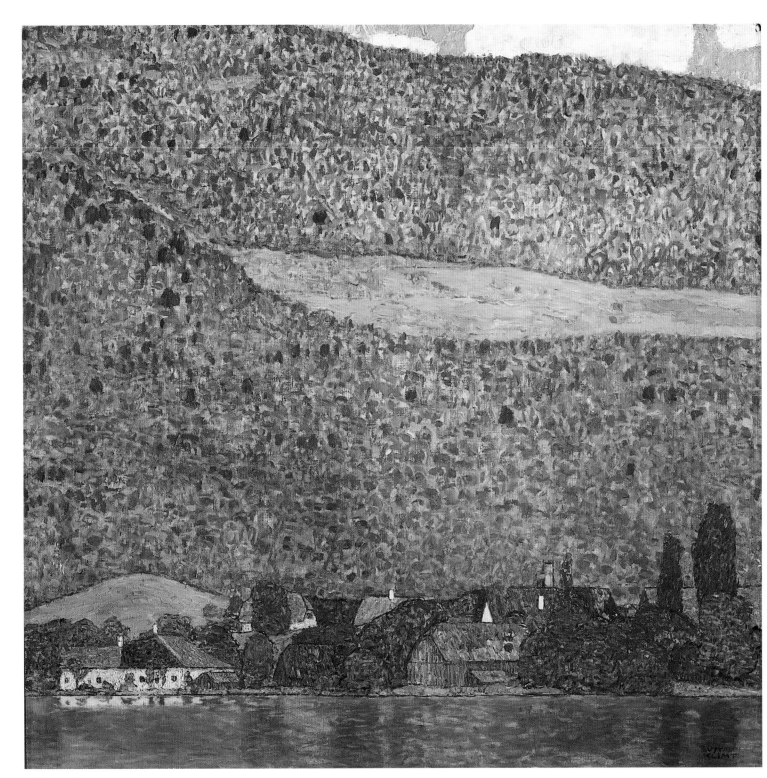

阿特湖風光
1915 年　110cm×110cm　薩爾斯堡主教宮畫廊

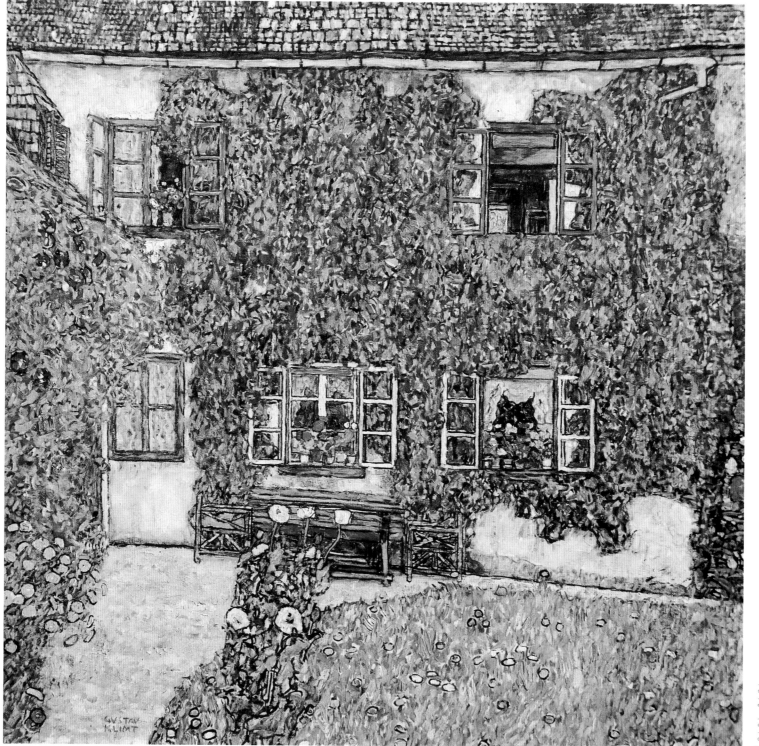

護林員的房屋
1916 年　110cm×110cm　德累斯頓國家博物館現代大師美術館

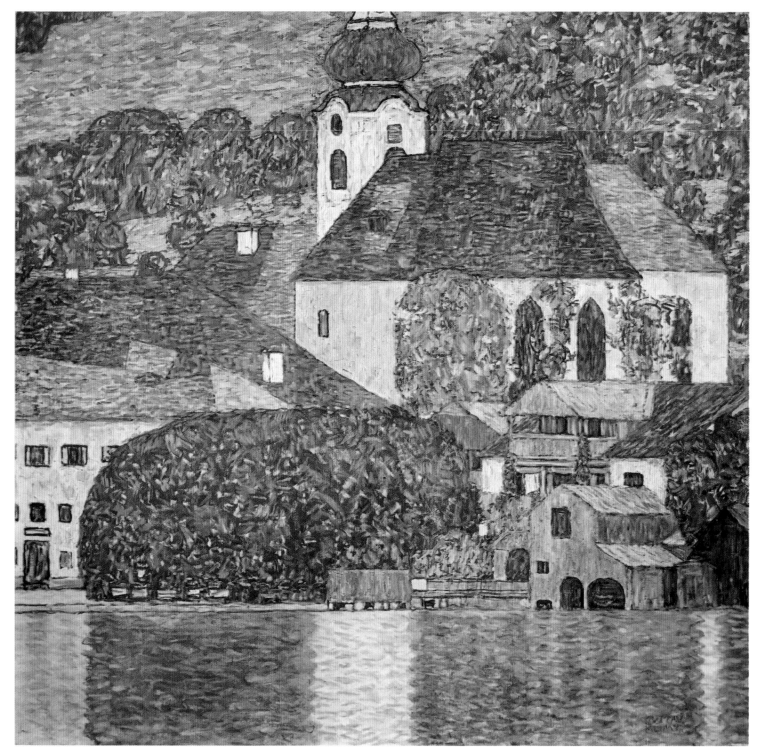

阿特湖旁的教堂
1916 年　110cm×110cm　私人收藏

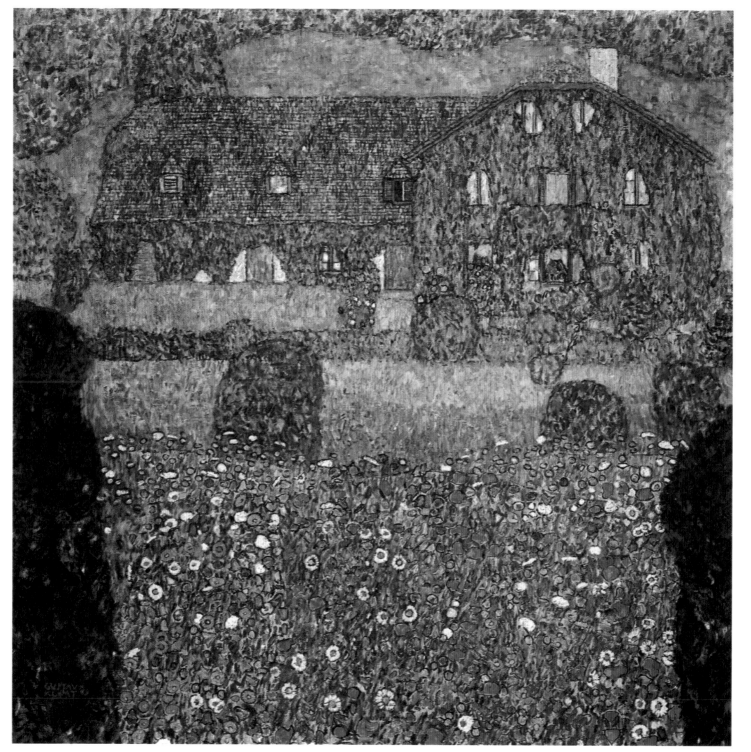

阿特湖旁的鄉間別墅
1914年　110cm×110cm　私人收藏

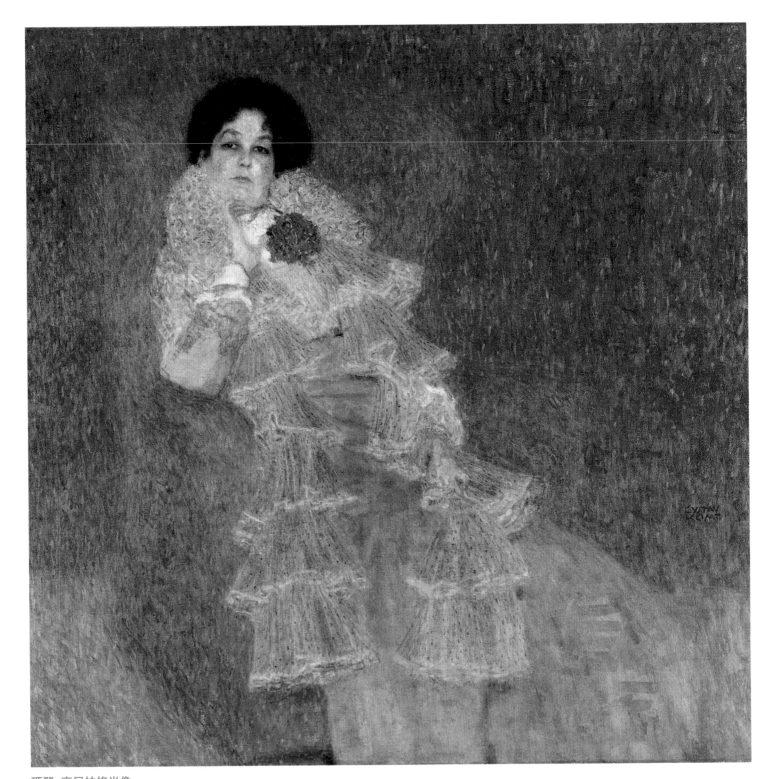

瑪麗·亨尼柏格肖像
1901—1902 年　140cm×140cm　哈雷莫里茨堡

白衣女人肖像
1917—1918 年　70cm×70cm　維也納美景宮

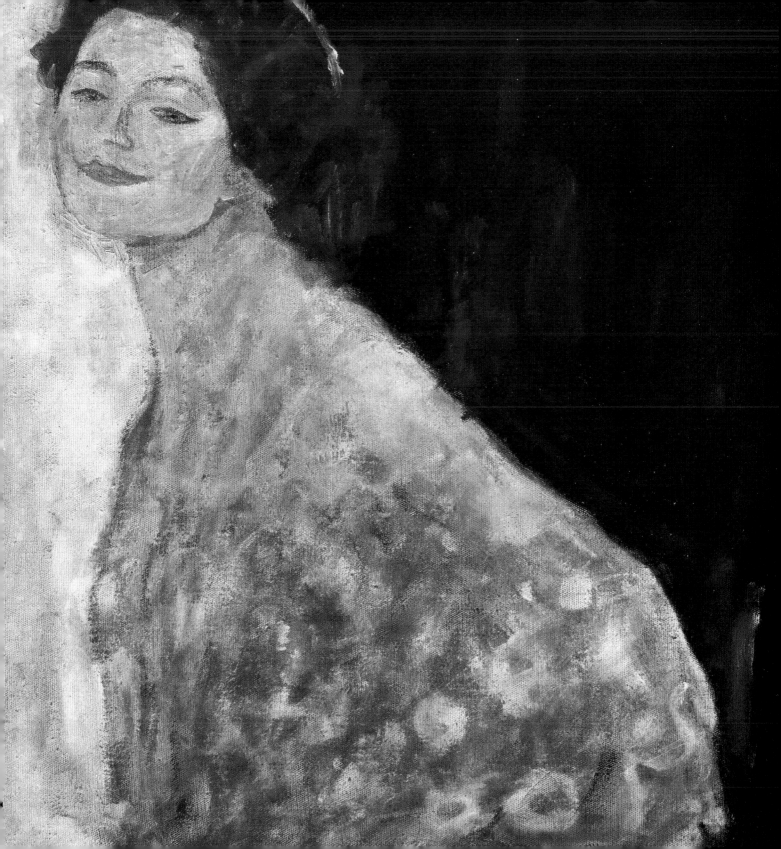

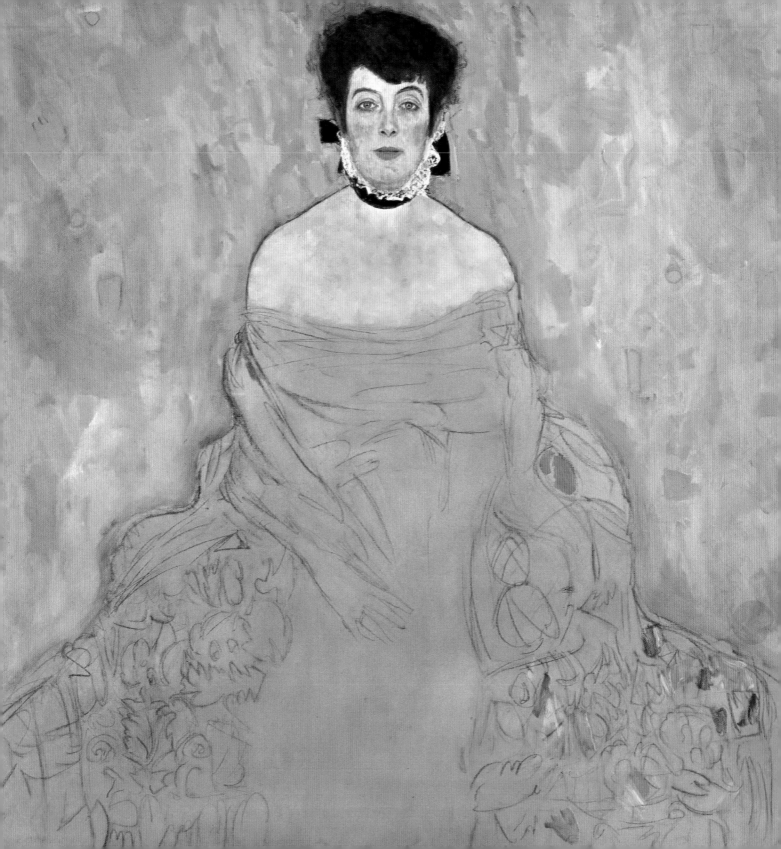

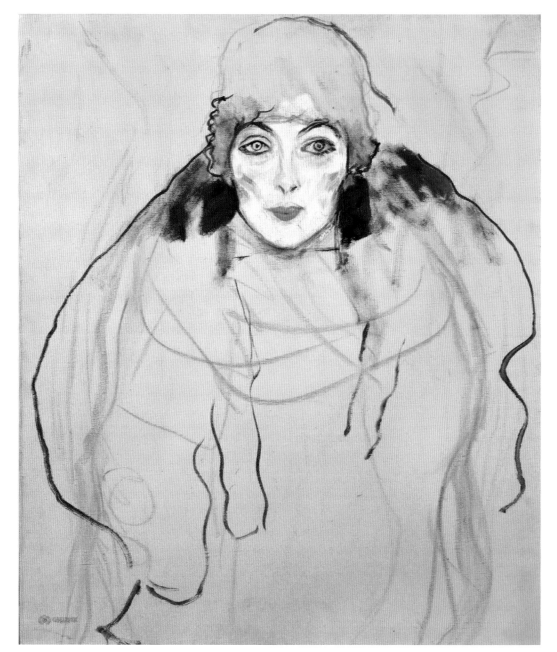

<div style="text-align:right">

一位女士的肖像
1917—1918 年　67cm×56cm　林茨倫托斯美術館

</div>

艾蜜莉・扎克蘭德肖像
1917—1918 年　128cm×128cm　私人收藏

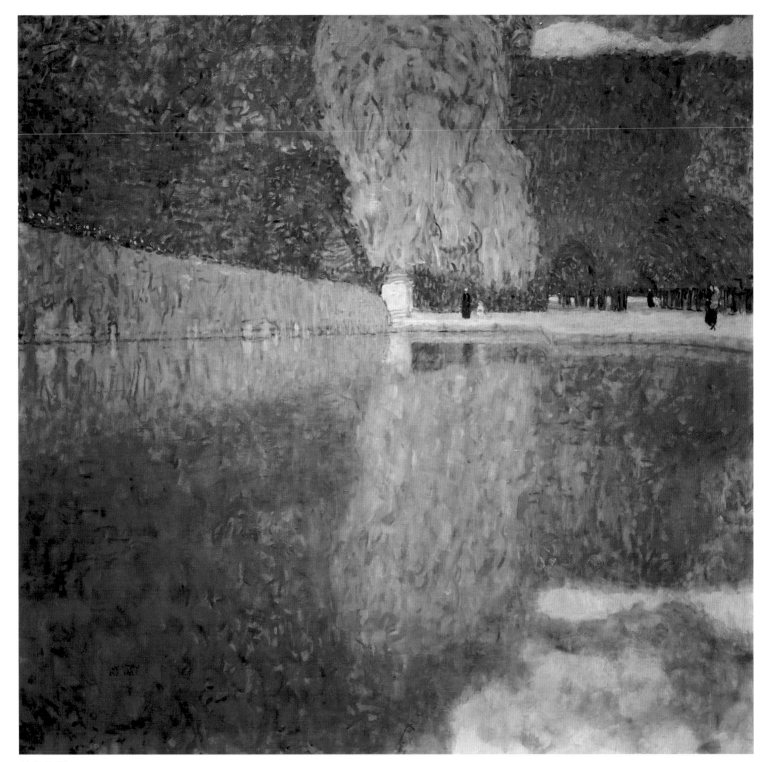

美泉公園
1916 年　110cm×110cm　私人收藏

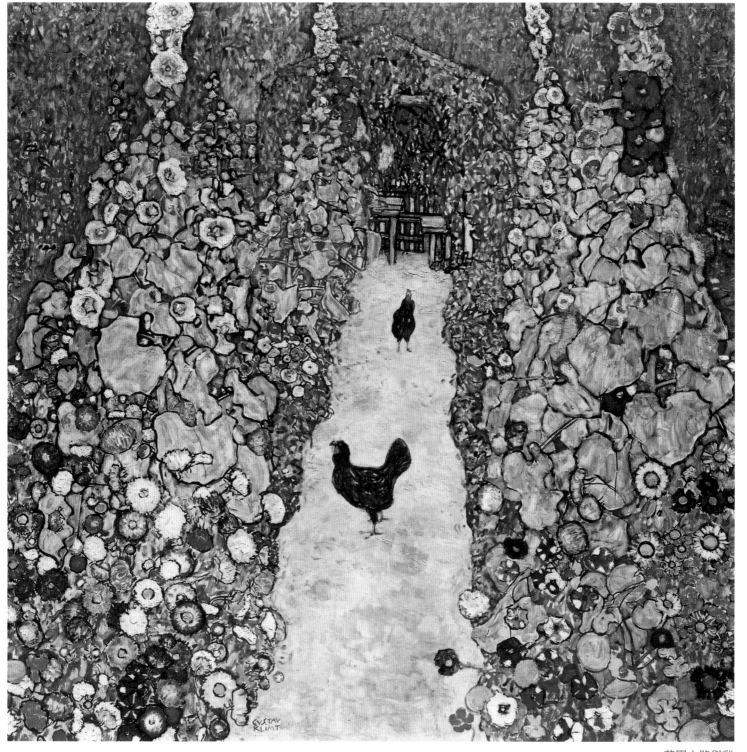

花園小路與雞
1916 年　110cm×110cm　1945 年毀於火災

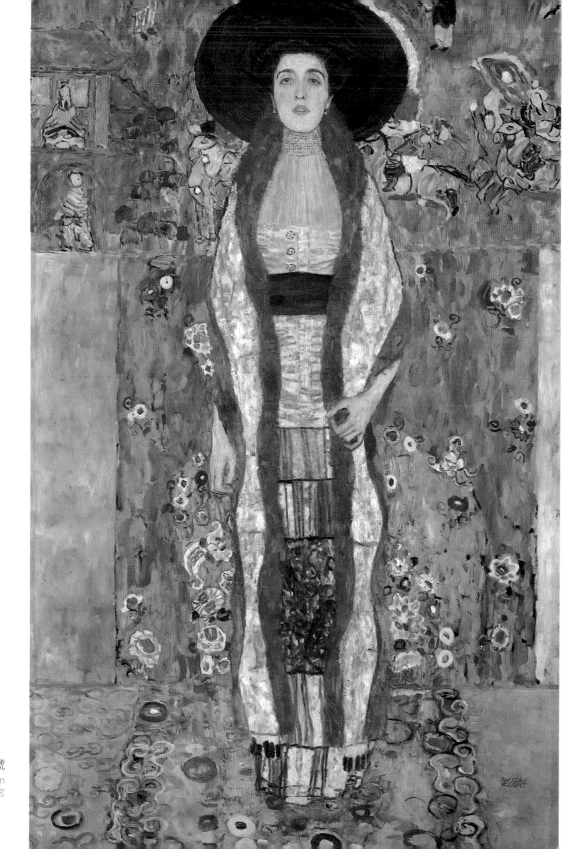

義大利花園
1917 年
110cm×110cm
楚格美術館

艾蒂兒·布洛赫 - 鮑爾肖像二號
1912 年　190cm×120cm
維也納美景宮

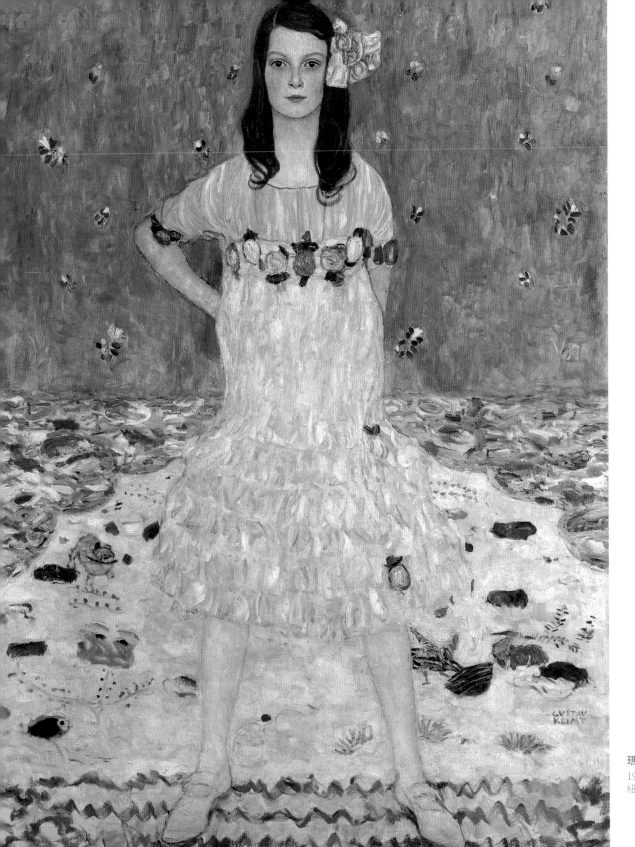

瑪丹・普利馬維希肖像
1912 年　149.9cm×110.5cm
紐約大都會藝術博物館

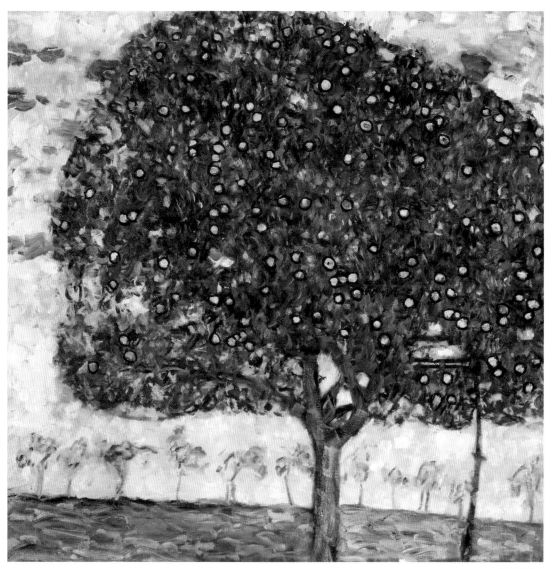

蘋果樹 2
1916 年　80cm×80cm　維也納美景宮

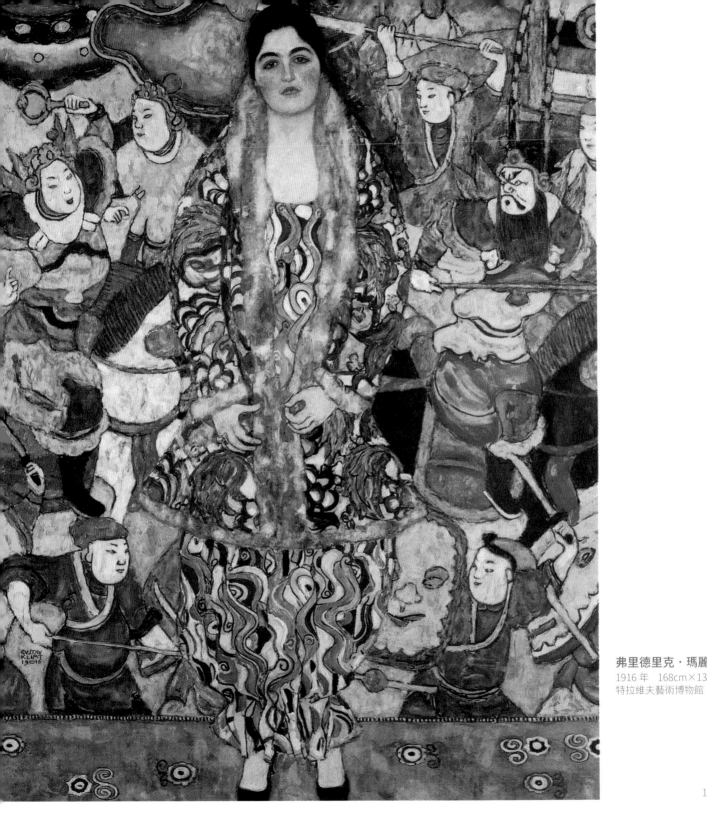

弗里德里克·瑪麗亞·比爾肖像
1916 年　168cm×130cm
特拉維夫藝術博物館

女朋友們
1916—1917 年
99cm×90cr
1945 年焚毀於火災

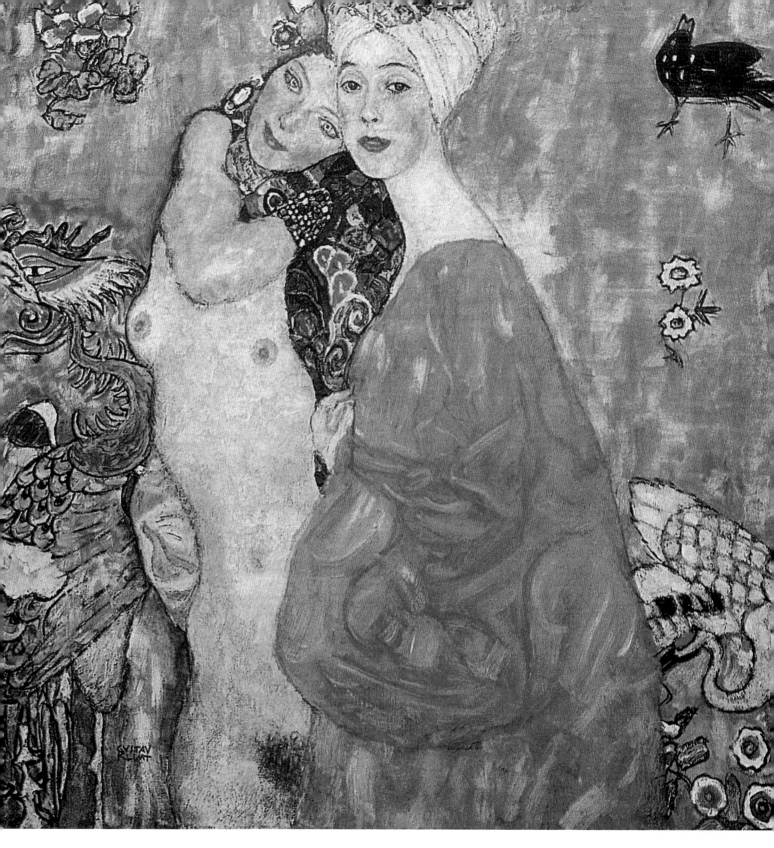

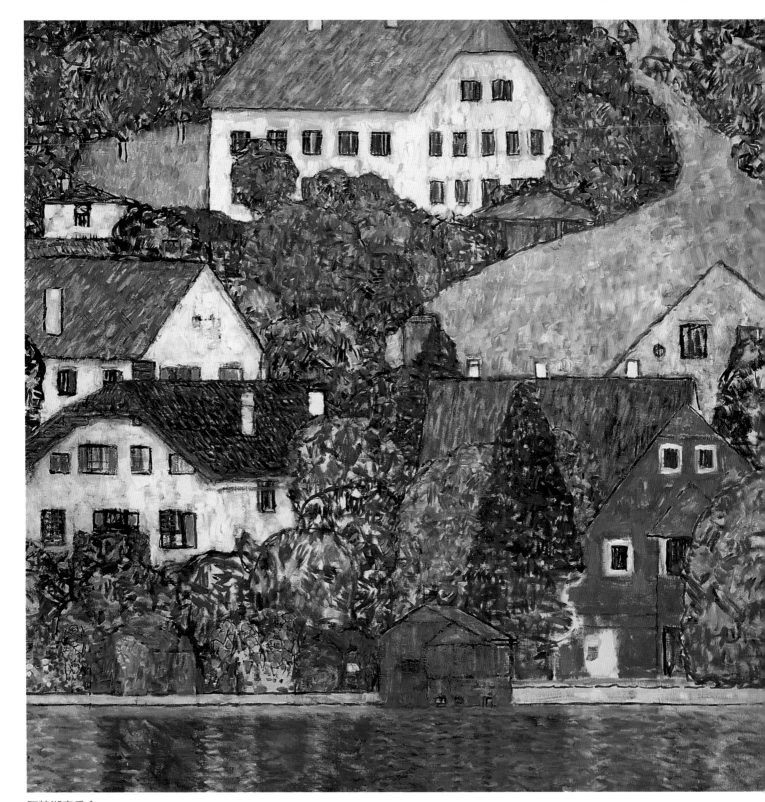

阿特湖旁房舍
1916 年　110cm×110cm　維也納美景宮

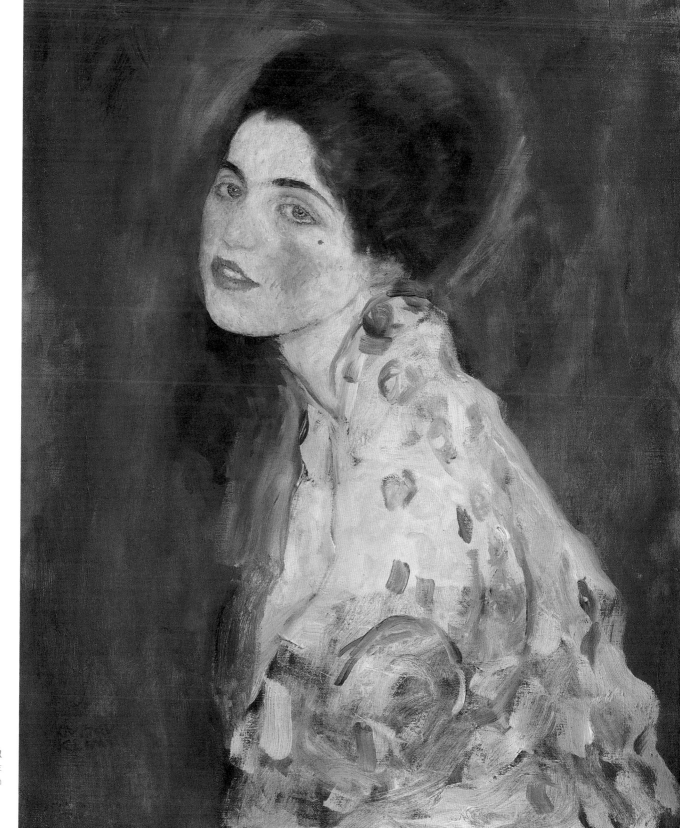

一位女士的肖像
1916—1917 年
60cm×55cm

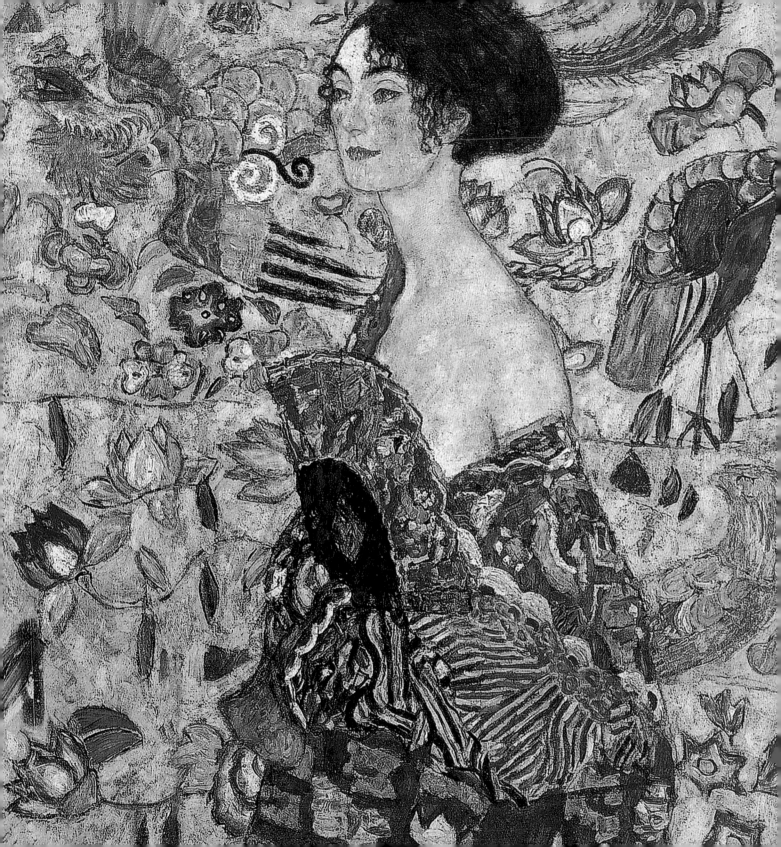

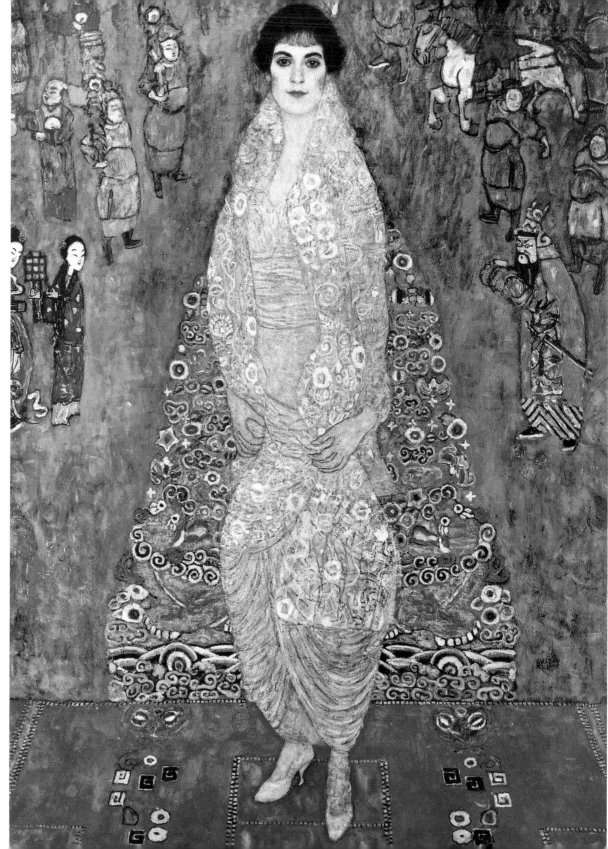

扇女子
17—1918 年
Ocm×100cm
人收藏

莎白·巴霍芬 - 埃赫特肖像
1914 年　84.2cm×59.8cm
私人收藏

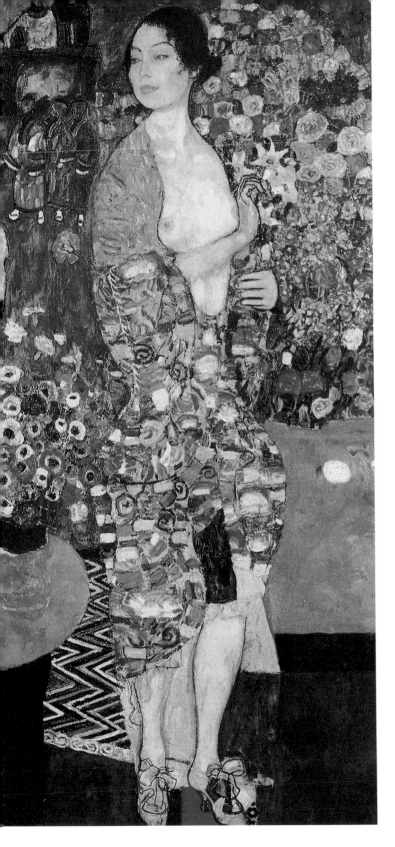

舞者
1916—1918 年　180cm×90cm　私人收藏

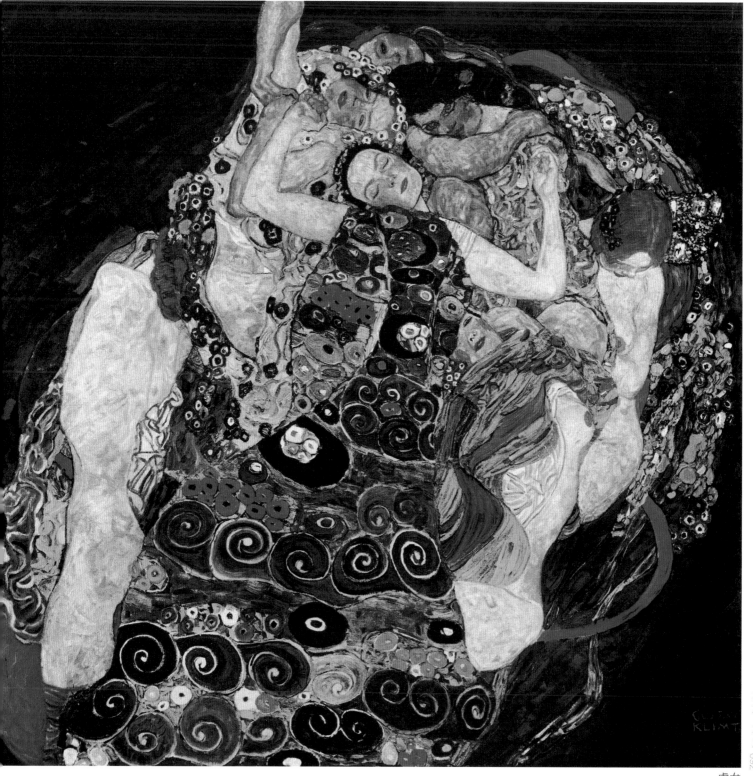

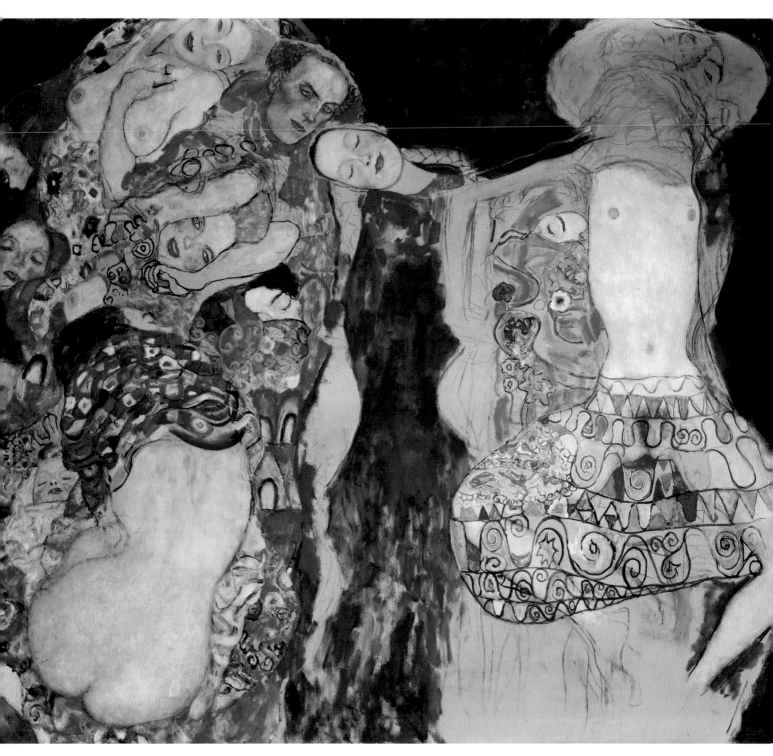

新娘（未完）
1917—1918 年　165cm×191cm　私人收藏

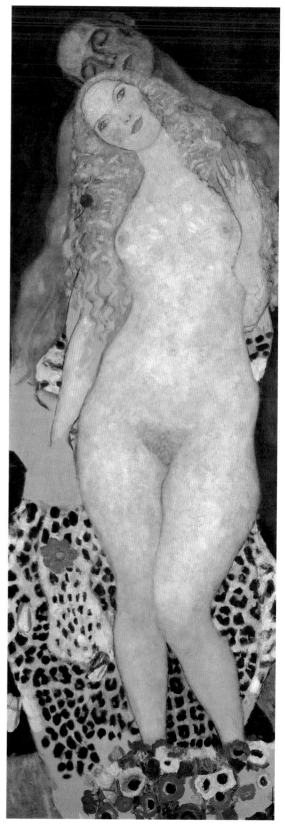

亞當和夏娃（未完）

1917—1918 年　173cm×60cm　維也納美景宮

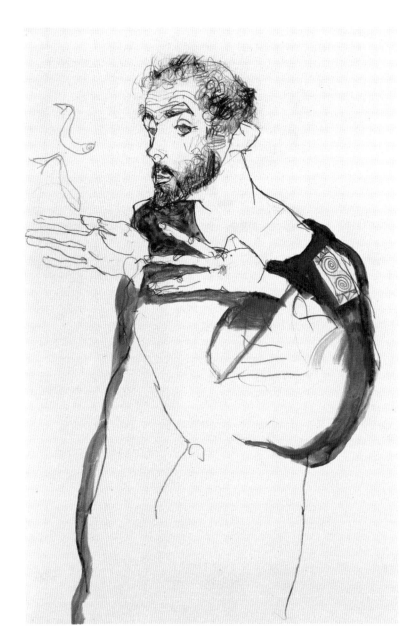

埃貢·席勒
克林姆穿藍色罩衫的畫像
1912 年　52.5cm×28cm

大哥，您好有情調

好多人都不太熟悉克林姆，所以在我推薦他作爲畫冊選題的時候，《看畫》團隊才開始重新學習，接下來的是大家一陣小興奮。

仔細翻看了我們選中的所有的畫作，有位女同事感嘆說，畫冊眞美，充滿了男性荷爾蒙的氣息……

其實，之所以對克林姆感興趣，是兩年前，在一家咖啡館裡，旁聽了一位北大畢業的朋友分享她對《吻》這幅浪漫主義巔峰之作的喜愛，說的時候她的眼睛好亮！

後來，參觀一位朋友豪宅，豪華的浴室裡，看到有一幅巨大的《水蛇》鑲嵌在牆壁裡，我羨慕地說：「大哥，您好有情調哦！」

如果說梵谷表達的是情緒，莫內傳遞的是眞實，克林姆就是營造氛圍的高手了……

航班管家創始人　連長

TITLE

看畫 克林姆

STAFF

出版	瑞昇文化事業股份有限公司
編著	尹琳琳　趙清青

創辦人 / 董事長	駱東墻
CEO / 行銷	陳冠偉
總編輯	郭湘齡
文字編輯	張聿雯　徐承義
美術編輯	謝彥如
國際版權	駱念德　張聿雯

排版	謝彥如
製版	明宏彩色照相製版有限公司
印刷	龍岡數位文化股份有限公司

法律顧問	立勤國際法律事務所　黃沛聲律師
戶名	瑞昇文化事業股份有限公司
劃撥帳號	19598343
地址	新北市中和區景平路464巷2弄1-4號
電話	(02)2945-3191
傳真	(02)2945-3190
網址	www.rising-books.com.tw
Mail	deepblue@rising-books.com.tw

初版日期	2023年11月
定價	400元

國家圖書館出版品預行編目資料

看畫：克林姆 / 尹琳琳, 趙清青編著. -- 初
版. -- 新北市：瑞昇文化事業股份有限公司,
2023.11
　104面；　22x22.5公分
ISBN 978-986-401-684-6(平裝)
1.CST: 克林姆(Klimt, Gustav, 1862-1918)
2.CST: 繪畫 3.CST: 畫冊 4.CST: 傳記
5.CST: 奧地利

940.99441　　　　　　　　112015908